高等教育艺术设计系列教材

U0368664

素描（第2版）

主　编　江严冰

副主编　丁　峰　邬胜利　朱　平

清华大学出版社
北　京

内 容 简 介

本书以素描为核心,主要围绕素描在绘画和设计中的基本功训练进行讲解。全书共 8 章,第 1 ~ 6 章围绕绘画素描进行讲解,对素描的一些概念、观点进行了必要的讲解和分析,并从静物、人像、人体等方面进行全面阐述;第 7 章结合设计艺术对结构素描、写实表达和创意表达进行了系统的介绍;第 8 章展示了一些优秀的中外绘画大师的素描作品和教师的素描作品,可以起到欣赏和示范临摹的作用。本书从素描基础训练入手,帮助学生充分掌握素描这一造型语言,从而在绘画与设计中能游刃有余地用好素描。

本书可以作为艺术设计和美术专业等相关专业的素描基础教材,同时也是美术初学者和爱好者学习素描的工具用书。

图书在版编目(CIP)数据

素描 / 江严冰主编 . -- 2 版 . -- 北京:清华大学
出版社,2024. 9. --(高等教育艺术设计系列教材).
ISBN 978-7-302-67188-6

Ⅰ. J214

中国国家版本馆 CIP 数据核字第 2024SG9662 号

责任编辑:张龙卿
封面设计:刘代书　陈昊靓
责任校对:李　梅
责任印制:丛怀宇

出版发行:清华大学出版社
　　　　网　　　址:https://www.tup.com.cn, https://www.wqxuetang.com
　　　　地　　　址:北京清华大学学研大厦 A 座　　邮　　编:100084
　　　　社 总 机:010-83470000　　　　　　　　邮　　购:010-62786544
　　　　投稿与读者服务:010-62776969, c-service@tup.tsinghua.edu.cn
　　　　质量反馈:010-62772015, zhiliang@tup.tsinghua.edu.cn
印 装 者:三河市铭诚印务有限公司
经　　销:全国新华书店
开　　本:210mm×285mm　　　　印　　张:9　　　　字　　数:256 千字
版　　次:2010 年 1 月第 1 版　　2024 年 9 月第 2 版　　印　　次:2024 年 9 月第 1 次印刷
定　　价:79.80 元

产品编号:107305-01

伴随着经济形势的迅速发展,设计行业成为实用美术应用的重点行业,20 世纪 90 年代中后期开始,为适应设计人才的需求,全国大部分大中专院校相继开设了设计专业。设计专业的开设既需要借鉴国外经验,更需要结合中国的实际情况。许多设计专业教师是由绘画教师转型过来的,绘画教师坚实的造型基础无疑为设计创作提供了重要支撑。

现在一批批的设计新人逐渐成长起来,多年设计人才青黄不接的状况得到了明显改善。设计需要新的元素、需要符合潮流的节拍,这正适合现在的年轻人。年轻人喜欢尝试,敢于创新,能接受一切新生事物,他们把活泼炫目的时尚元素不断融入设计中。但是在设计界出现了强调设计理念而轻技术的苗头,不少新教师和学生对作为设计基础课的素描和色彩的作用不够重视,认为这些基础课与设计没有多大关系,甚至建议砍去这些课程,这种断源的做法很快在设计业中显示出不足,致使学生的手头表达能力急剧下降,无法运用画笔在短时间内手绘草图并与客户沟通,可以说这是国内部分院校设计专业急功近利的表现,他们只看到国外设计师新异奇巧的设计风格和思路,却忽略了国外设计师扎实的基本功。

设计与绘画的关系在现代社会不是水火不容的,绘画能力是设计的基础,而广泛意义上的设计也给绘画以指导,绘画中也存在着设计的元素。设计需要利用绘画作为一个表达工具,也需要感受一些绘画的审美气息,从而提升设计的品格,当然进行艺术设计还需要更多的学识知识,以便有资源可借鉴或激发创作灵感。

绘画和设计在任何阶段都离不开基本功的支撑,素描则是绘画和设计中重要的基础。在绘画中艺术美的展现需要通过具体物象进行训练,在抽象作品中仍然脱离不开绘画中的构图、色彩、虚实、空间等关系的运用。在设计中创作理念的实现也需要通过绘画表现出来。现在虽然在设计中经常运用计算机技术实现方案,但是设计师对造型能力的掌握与应用是不能被忽视的。

素描既是绘画的基础,也是一门独立的绘画艺术。通过素描基础知识和技能的学习,既可提升学生的审美意识,又可培养学生具备应用素描技能进行艺术创作的能力并开拓他们的视野。本书注重创作基础的夯实,对基础较弱的学生有更大的实际指导意义。

本书的作者都是多年在高校一线从事美术教育的教师,有着良好的绘画能力,掌握了教学一线的反馈信息,深刻理解教与学的主次关系。本书由多位作者共同完成,其中,江严冰负责第 1 章、第 2 章、第 4 章、第 6 章和第 8 章的编写工作并负责全书的统筹修整,朱平负责第 3 章的编写,邬胜利负责第 5 章的编写,丁峰负责第 7 章的编写。另外,王珊、于潇、赵磊也参加了部分内容的编写工作。

本书编写过程中得到顾森毅教授、杨志宇副教授、陆正虹副教授等的关心和支持,在此表示感谢,同时对文中所列参考文献的作者表示敬意,对提供图片资料的作者表示感谢!

编　者
2024 年 4 月

目　录

第1章 概 述

本章要点:

通过了解素描的概念,展开对素描发展历程的大概了解。素描的发展经过了很长的历史时期,本章主要对有重大变化和特点的一些历史时间段的素描风格进行介绍。

素描的学习需要注意观察方法等问题,学习素描既能提升描绘物体基本造型的能力,又能提高艺术修养及审美能力。素描可以帮助我们学会观察,学会整体思维,学会概括、提炼,学会将激情融进理性。

1.1 素描的基本概念

现在所说的素描是基于西方绘画的体系而来的,现在各种造型艺术都将素描训练作为重要的基本功。从一般意义上讲,学习过绘画的人都认为,素描是运用铅笔、炭笔、木炭条、毛笔、钢笔等简单的工具在纸上进行关于物体结构、体积、空间等研究及训练的一种手段。

在《不列颠百科全书》中对素描进行的定义是:素描(drawing)主要是指以线条表现物体、人物、风景、象征符号、情感创意或者构思的艺术形式。从这个定义上可以看出,素描不单是基本功训练的手段,更是一种艺术形式。这个定义将素描的功能性拓展到了审美高度。因此,我们可以这么认为,素描是运用简便的工具研究造型艺术语言中最本质问题的手段,素描包含了造型艺术中除色彩以外的一切基本法则、规律。素描是运用造型艺术的基本法则和要素形成的一种独立的艺术表现样式。

1.2 素描的发展

1. 早期素描

关于艺术的起源有很多学说,但是起源毕竟过于遥远,各派各样的学说纷纭繁复,我们没必要追根究底地对素描的起源寻求证据。我们大抵知道,远古时的西班牙阿尔塔米拉洞窟壁画可以算是早期的"素描"遗迹之一,如图 1-1 和图 1-2 所示。这些壁画用轮廓线结合面的方法将一些野牛、野马等动物凭记忆涂刻于石壁之上。据考证,在当时也有画家利用小石板进行素描写生,然后参考素描写生稿的形象在石窟中描绘。

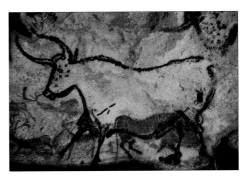

❶ 图 1-1 远古壁画 1

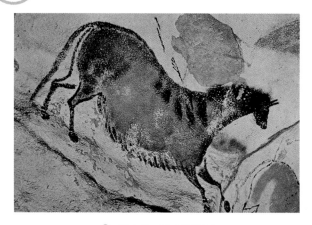

⊕ 图1-2　远古壁画2

当人类社会逐渐步入文明社会的时候，素描也随着人们生活的变化和需要慢慢发展起来。在古希腊，造型艺术已经有了空前的发展，人类依靠人文与自然科学的发展并且师法自然，运用自己独特的观点与视角观察并处理生活中的物象，最终形成了重视轮廓且线条优美、流畅的写实与装饰结合的画风，如图1-3所示。这一时期出现了在木板、石板、羊皮纸等上面进行描绘的素描，也有使用黑色、棕色炭棒的作品，还有使用银笔、铁笔、毛笔、钢笔、海绵橡皮等多种工具或材料的作品，这些工具或材料后来发展成为素描创作中不可或缺的重要组成部分。

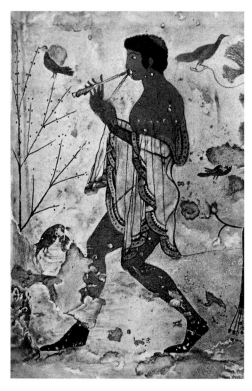

⊕ 图1-3　古希腊绘画

2．中世纪素描

在欧洲中世纪这一段以宗教审美为主旨的近千年历史中，素描始终发挥着宗教宣传图示的作用。其中也有一些较有价值的、为了解自然规律所创作的单色素描写生稿，这些资料大多与生活相关，反映了现实世界。欧洲中世纪曾被不少人诟病，称为黑暗的中世纪，原因在于此时基督教的宗教观要求人们压抑情绪，反对古希腊罗马艺术造型中的生动自然。图1-4所示为中世纪绘画作品。

⊕ 图1-4　中世纪绘画

在之前逐渐形成的对自然模拟的造型观之后，中世纪反其道而行之。为了反映人们对永恒感的追求心理，凝固出一个固定的世界。中世纪素描艺术不追求强烈的空间，强调运用高度提炼的造型手段去组织表现形体，画面回避对自然光影的表现，加强对量感与形体这些本质内容的提炼、研究。现在我们再回头思考这一历史时期艺术家素描造型的意识，就会由衷地被他们创造的形体与精神完美契合的艺术感所折服。

3．意大利文艺复兴时期的素描

意大利文艺复兴时期随着科技与人文思想的复兴，艺术家们更多地开始考虑造型艺术中的明暗、解剖、透视规律等要素，他们充分研究并调动这些要素，将自然物象逼真地再现给观众，传达出自己的审美意趣。文艺复兴是对古希腊艺术的"复兴"，一方面是学习并继承古希腊艺术造型的优美，另一方面是大胆探索，精于创新，不断在透视、空间等要素上取得突破。当时有大量的旅游者被画家们的素描打动而纷纷收藏，这就使得素描从绘画稿的地位上升到独立的艺术作品地位，这也激励着艺术家们投入更多的精力去完善素描艺术，素描的面貌和研究要素也在这个阶段慢慢定型下来，如图 1-5 所示。

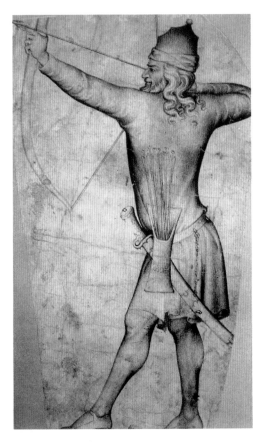

⊕ 图 1-5　弓箭手

达·芬奇是意大利文艺复兴时期素描绘画艺术之巅的画家，他将造型观和表现方法都推到了一个崭新的高度，他将明暗渐变产生的朦胧与虚实的美学要素发挥到了极致，对空间深度有了极大的表现力，如图 1-6 所示。

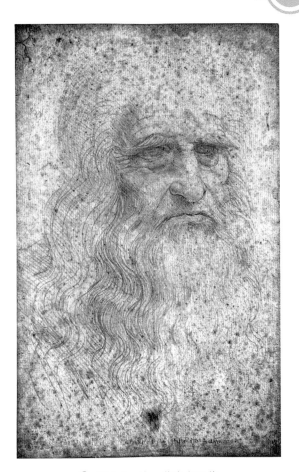

⊕ 图 1-6　达·芬奇自画像

意大利艺术家米开朗琪罗的素描手法一生有多种变化，但是基本上都以力量雄浑及充满悲怆为主。他的素描作品中许多人物会显得情绪激动，让人感觉力量在聚积或爆发。他的前期作品以用线表现为主，体现了线的力量；他在晚年逐渐运用明暗皴法，人物看似从混沌中来，又消失于朦胧中，反映出艺术家内心对生命来去的感受及思考。威尼斯画派代表性画家提香的绘画早期与晚期变化分明，他创造出涂绘法，他的素描也与之对应开创出涂绘风格，他的这种画法与达·芬奇等画家的以线为主的造型方法可以相提并论，并成为其后数百年两种主要的素描表现方法。

德国的大画家丢勒、荷尔拜因（图 1-7 和图 1-8）等巨匠将线条的质量和魅力推到了一个新高度，并因其写实技巧之精、造型之典雅在美术史上留下了浓墨重彩的一笔。德国人擅长抽象思维和逻辑推理，在绘画中体现为对具体事物细小特征的精准把握。德国的手工业发达，其中金属雕刻对线的精确要求

也影响到画家的素描创作,丢勒便是从小跟随父亲学习金属镂刻手艺。

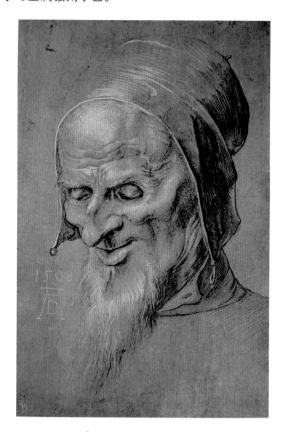

⚙ 图 1-7　肖像（丢勒）

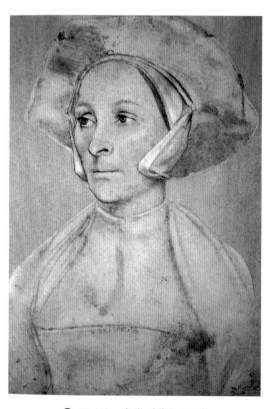

⚙ 图 1-8　肖像（荷尔拜因）

4．学院派和印象派素描

文艺复兴之后的数百年中,艺术经历了多种流派的转换,但在素描上有新突破的是 19 世纪的法国印象派及其后的一些画家,如莫奈、雷诺阿、修拉等,如图 1-9～图 1-11 所示。

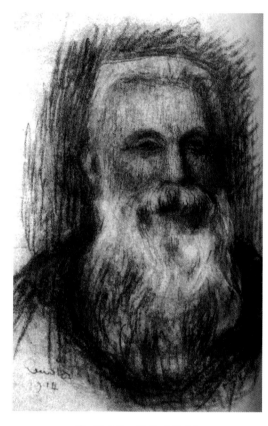

⚙ 图 1-9　肖像（莫奈）

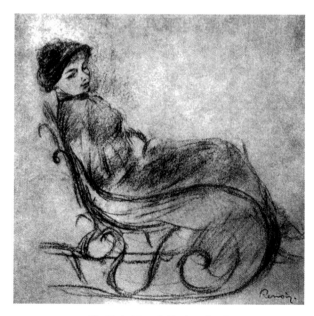

⚙ 图 1-10　人像（雷诺阿）

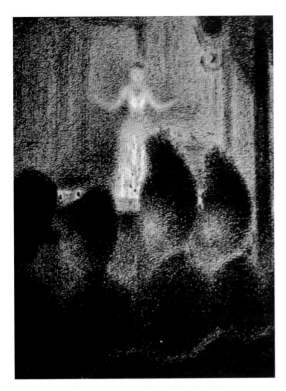

⊕ 图 1-11　剧场素描（修拉）

伏笔。欧洲中世纪的艺术家们只是在当时的行业规矩下按部就班地创作。我们既要肯定中世纪艺术家的成果，也要理性地根据历史现实和因果关系理解每个画派和画家存在的意义。

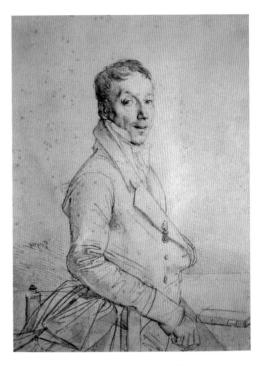

⊕ 图 1-12　肖像（安格尔）

现代绘画是传统绘画中发展出的支脉，随着社会的变化和思想的转变，人们对事物的认识不再用一个统一的标准，艺术成为了个性的标签，在这样的状态下，素描走出了很多不同的方向，抽象绘画即是这样的产物。绘画艺术在抽象中走到一个尽头，写实又慢慢回归，但是在抽象绘画中，人们也认识到了艺术的造型本质，即点、线、面的构成。抽象与具象的思辨关系也成为艺术家的课题。艺术发展到影像媒体的时代，素描在其中依旧起到一定的作用，就是因为它的简便与直观，同时素描本身也随之有所发展。

在这数百年艺术风格的变化中，学院派绘画特别是法国新古典主义画家从造型和审美上将西方绘画千年积累下来的造型要素用作品进行了总结。安格尔继承并发展了该古典样式，如图 1-12 所示。安格尔善于用高度提炼的线描绘出富有理性而简洁的人物形态，显示出他所具有的深厚的绘画功力。学院派画家们将写实画法推进到了一个高峰，但同时也招来创新者的批评，称他们为顽固的守旧者。创新者的代表画家是被学院派抵挡在沙龙之外的印象派画家及作为后来者的凡·高和塞尚。实际上纵观之前的素描发展，我们可以发现，素描艺术发展到印象派和之后的现代派的时候，素描绕了一圈又回到了以前的某种状态。印象派画家对瞬间印象的捕捉使他们的素描忽略了细节，创作技法远不及前辈严谨。塞尚受印象派影响又走出印象派。他回归素描研究，主张用几何形处理物象，这样的主张与欧洲中世纪的画家有相通之处，他们的作品都呈现出永恒的坚实感。塞尚被人们称为现代艺术之父，则来自于他的那份自由创作的状态。塞尚的努力是在整个社会对印象派认同的状态下进行的探索，并且为后来的现代绘画埋下了

5．中国素描

在中国艺术史的长期发展过程中，线描和水墨技法在世界素描艺术中占有重要的位置。线造型在古代各国的绘画中有共通之处。中国古代绘画中的线描出现很早，可以追溯到史前文化时期。在魏、晋、南北朝时期，人物比例准确，线描技术已成熟，而

且绘画在理论上出现了顾恺之的"以形养神"的见解；到盛唐时期有"曹衣出水，吴带当风"之说，即曹仲达将衣纹与人体结构结合，吴道子的线描工写（工笔和写意）兼具；发展到北宋时期，线描更是达到一个高峰，从单一的手法向多元化过渡，后来因李公麟的努力而使线条白描这种创作草图及线稿的辅助手段上升为独立的绘画形式。线描是工笔画的根基，也是艺术创作的基础。20 世纪初，徐悲鸿等画家留学归来，将西方素描的明暗手法引入国内，他们力倡西方写实语言与中国绘画的传统艺术相结合，开拓了中国画中的新语言。我们现在学习的无疑就是西方绘画中的素描语言，当然我们也要对中国传统绘画的造型语言和艺术意境进行认真的研究和学习，如图 1-13 ～图 1-20 所示。

❀ 图 1-15　洛神赋图局部 2

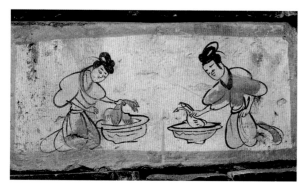

❀ 图 1-13　砖画

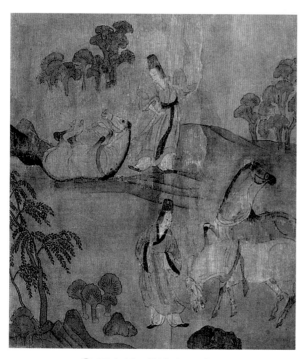

❀ 图 1-14　洛神赋图局部 1

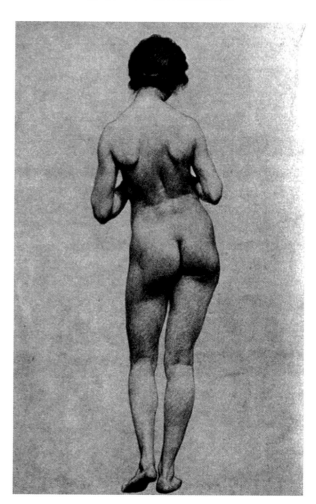

❀ 图 1-16　人体（徐悲鸿）

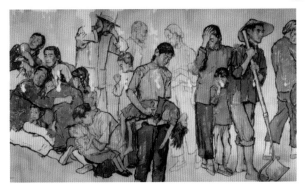

❁ 图 1-19 流民图（蒋兆和）

❁ 图 1-17 肖像（徐悲鸿）

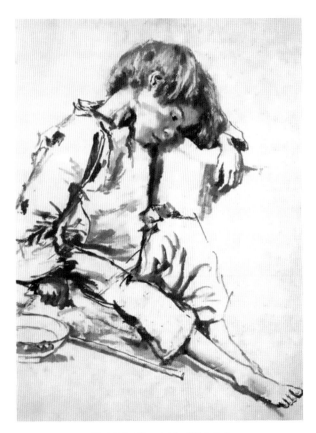

❁ 图 1-20 人像（蒋兆和）

❁ 图 1-18 屈原像（蒋兆和）

1.3 学习素描的意义

在现代绘画和设计中，由于人们盲目追求艺术形式花样和思维的新颖，强调主观精神的表现，一些专家开始怀疑素描存在的意义，甚至认为严格的素描训练会阻碍艺术的想象能力。随着国外艺术思潮的影响，强调手绘能力的培养，使得素描这样的古老艺术又迎来春天。但是，我们为什么总要跟随潮流而不用自己的智慧思考这些问题呢？

我们知道,在艺术创作领域中,再伟大的想象力到最后都需要落实到现实中,而落实的能力也就是绘画的能力。即便如达·芬奇这样充满无限奇思妙想的大师,他的创造还是要运用素描的手法进行表达。我们无论是学习绘画还是设计,不要将自己定位得清高无比,不屑于手艺的学习与运用。对素描的掌握犹如对一门语言的掌握,再好的口头语言表达也比不上绘画这样直接。绘画与音乐一样,是没有国界的语言。

素描的学习不单单是掌握基本的造型,也不是简单地执着于绘制得像与不像,更不是简单地学习技术,素描的学习是提高艺术修养的手段,也是学会审美的工具,还是开启智慧的钥匙。素描可以帮助我们学会观察,学会整体思维,学会概括、提炼,学会思辨,学会将激情融进理性。

当下随着人工智能的发展,输入预设的指令即可获得需要的图像,这无疑给绘画和设计带来巨大的冲击。但是,素描不仅仅是绘制一幅图像,还包含了人类学习的体验,也是人类思考的外化,这种过程是人工智能不可替代的。

1.4 素描学习快速入门

在上文中我们要求学习素描不但要学会技术,还要学会审美与思维等,但其实审美与思维等都离不开素描技术的学习,必须借助素描技能的实践来实现对审美与思维方式的训练,可以说它们是相辅相成的关系。那么在素描的学习中我们要注意哪些方面呢?以下的一些注意点和对概念的比较辨析在素描的学习中是相当重要的,属于方法论的问题。

1.4.1 注重观察

素描的学习可以说是通过观察方式进行学习。我们在学习中经常遇到这样的现象:自己面对对象时描绘出来的效果是一种感觉,而当经过教师修改指点以后,会忽然发现,自己怎么没发现教师要表现的内容与效果呢?而且教师表现出来的感觉与效果

的确更加符合我们观察的结果。还有的同学会发现教师解决了自己感受到但是无法实现的效果。前者显然是观察方式存在着根本的问题;后者是有着很好的艺术感受能力,但是缺少心手配合的能力。

绘画中的观察方法有几点很重要,它们是整体的观察、比较的观察、科学的观察。错误的观察会导致错误地认识对象,结果就是描绘出现偏差。科学的观察也是一种态度,就是我们要坚持运用前人的经验,而不是初学时就自视天分很高,认为艺术感觉第一,从而忽视传统,目中无人,夜郎自大,其结果就是进步慢甚至走弯路。科学的观察是运用前人总结的经验进行观察,这些理论知识相当于理科中的公式,它们是对共性问题的概括。

整体的观察方式在绘画过程中极为重要,并贯穿于绘画始终。初见对象时的第一印象是整体观察的感性依据,在其后的观察与描绘中都需要以这种印象为基础。有一些比较简单的错误易发生在初学者身上,比如将一个丰满的模特画得较瘦或将一个女生的圆脸画成方脸。当出现这样的问题时,只要问问自己,这个被描绘的人是胖还是瘦,就会恍然大悟。出现这些问题的原因是忽略了对整体印象的认识,也忽视了描绘对象及创作过程的整体,他们往往只见树木不见森林;只知道脚下的路是直的、平的,不知道脚下看似平直的路原来是地球圆弧的表面。

比较观察是绘画中的法宝。绘画中可以比较的东西无处不在,也无处不需要比较。通过比较长短,我们可以找到对象正确的比例,解决造型的问题;通过比较,我们可以发现黑、白、灰层次的差别,实现体积感的完美表现;通过比较我们可以将方圆、曲直、虚实、明暗、粗细、长短、远近以及很多对立的因素统一到一幅作品中。事物不是孤立存在的,只有相互比较,才能找到自己的位置与价值。

1.4.2 了解方与圆的关系

素描中对方与圆的理解有着多重的意义。许多人还记得徐悲鸿那句"宁方毋圆"的叮咛,这句话包含的信息量显然不是宁可画方了也不要画圆

了那么简单,这里存在一个方与圆的思辨关系。有些人在看了许多西方大师(如达·芬奇、鲁本斯)的素描以后可能会问:为何他们的素描作品中没有方的地方呢?显然方与圆并没有孰高孰低之分。

方的物体棱角分明,面与面之间缺少显著的圆弧面的过渡,所以给人一种充满力量的感觉;圆的物体(如球体、圆柱体)缺少明确的面与面的交界,缺少棱角,所以给人一种柔软润滑的感觉。方与圆在绘画中可以相互转化,如图 1-21 和图 1-22 所示,方物棱角可以转变成圆弧状,圆形中自然也可以包含方形。

徐悲鸿提出的"宁方毋圆",一方面有关于绘画风骨的要求,另一方面也从实际操作中告诉学画者,方的形体由于面的关系明了,非常有利于"塑造"物体。圆在素描写生绘画中会给学习者带来误区。绘画是在平面上制造三维效果,我们可以比较图 1-23 和图 1-24,六边形和圆形让我们看到的都是二维平面图形,但是加上几根线以后,六边形变成了一个立方体,变成了带有纵深感的两条边线,而圆形边缘的平面感觉依然如故。在实际绘画的时候,可将形体处理得比较方正,这样便于梳理透视关系,有利于抓住结构,明确面的造型的方向性。但是也有不少形体并没有我们描绘得那么圆滑,这就需要在绘制这些地方的时候先方后圆,由概念向现实转变。在西方画家的素描草图中就有直接使用方形概括的例子,如图 1-25 所示。

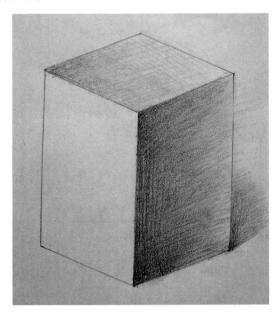

⊕ 图 1-21　方面物

⊕ 图 1-23　方轮廓与结构

⊕ 图 1-24　圆轮廓与结构

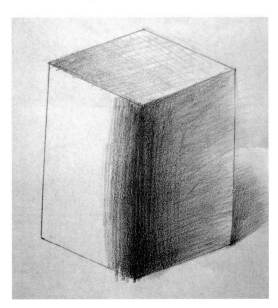

⊕ 图 1-22　方面物棱角转圆弧状

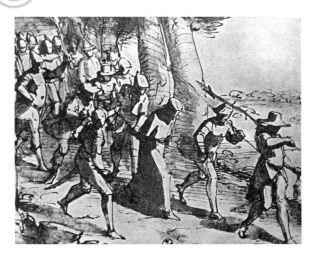

⊕ 图 1-25　大师素描 1

1.4.3　速写与素描的异同

　　将速写与素描作为两个概念是一种不得已而为之的做法，目前是一个约定俗成的习惯。速写本质上等同于素描，或者可以说速写就是素描。从表象上讲，速写基本上是用很简洁的线条或者用明暗线条表现对象。在时间上，速写往往耗时很短，它不求形体的酷似，也不要黑白色之间细腻的层次，一切点到为止，多数情况下用于收集素材或者创作前快速绘制草图。文艺复兴时期很多画家的素描与我们定义的速写性质一样，但是我们还是习惯称速写为素描。素描概念的外延包含了速写，我们现在理解的素描，更多的是集中精力利用铅笔等材料研究、分析对象并仔细描绘出来的作品，可以是基础练习，也可以作为作品进行创作，所以短期的素描称为"速写"，长期的素描称为"素描"。明白这个道理之后，就不会再拘泥于速写与素描的区分。图 1-26 和图 1-27 所示为大师的素描作品。

1.4.4　主观与客观

　　西方绘画从文艺复兴时期开始到 19 世纪的学院派绘画，其创作路线就是追寻自然的脚步，逼近自然，模拟自然。在油画刚刚被西方传教士带入中国的时候，有"如明镜涵景，踽踽欲动"的议论，说的就是人物肖像好比照镜子一样的效果。达·芬奇也提出镜子为画家之师的说法，可见西方传统绘画与自然关系的密切。当照相技术诞生以后，绘画的写

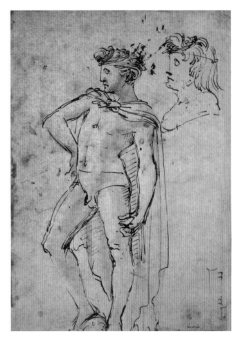

⊕ 图 1-26　大师素描 2

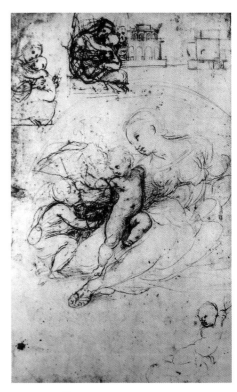

⊕ 图 1-27　大师素描 3

实性受到了挑战，直至现在仍然有人提出照相机可以代替写实绘画。但是依然有很多画家坚持用写实绘画语言进行创作，并没有被照相技术吞没，究其深层原因，是因为绘画虽然与自然无限接近，但是绘画是与自然保持距离并与自然平行的。从根本上说，绘画保持了画家本身的主观性。

画家绘画的初衷是偏重于主观因素还是客观因素，在入门学习阶段就需要搞清楚。我们学习绘画以及以后进行绘画创作，应该是我们在情感上的主观需求，而非外界客观因素的逼迫。正确区分主、客观关系对于绘画有很重要的意义。在绘画的具体操作过程中，首先我们应该有这么一个想法：我要画一张人像作品，接着就开始进行描绘，但是我对"人像"不够了解，那么就借助一个真实的模特供我参考，按照我的要求，模特摆好姿势，当我对结构、光影、质感、空间、表情等没有办法得心应手地描绘时，我在模特身上寻找我需要的东西，这是物为我用。

而大多数时候我们会陷入相反的境地。我们会想：摆在面前的是什么？如果是静物，那我们要做什么？有时创作就会过于"写实"，此处圆一些就画得圆一些，那里亮一些就画得亮一些，创作时处处显得机械，处处描摹，看似客观，其实是被动。

1.4.5　理性与感性

自从现代派艺术诞生之后，感性成了艺术的代名词。抽象艺术、表现主义、意象绘画等无一不是以画家的感悟性为基础的，敏感性成了一个优秀艺术家必备的素质。绘画中有提出将错就错的。这一切并不是艺术的错误，事实上任何事情要有所成就，离不开理性与感性的协调。没有理性的缰绳，感性必然会迷失方向。理性是绘画基础阶段的基石，是绘画在技术层次上的内核，理性代表了科学与严谨，绘画中的种种规律无疑就是理性的产物，理性是绘画不可缺少的基因，是绘画语言的语法。

但是只有理性，绘画只会沦落为说明图、施工图、解剖图、科学插图等，不带任何情绪，不含一丝感情。感性无疑是绘画的灵魂所在，是艺术之所以为艺术的根本。

在具体绘画的时候要注意，理性是对理论知识的掌握，比如素描中的三大面五大调，人像的结构解剖等恒定不变的必然。在描绘复杂物象的时候，学生常常会迷失在复杂之中，陷入光影、形体起伏以及细节的沼泽中，忘记曾经学习过的最基本的素描要

素、概括提炼，总之是处处显得力不从心。绘画时候的感性首先是对物象最初的印象，其次就是个性，是对看到的物象有自己独立的审美感受。

1.5　素描主流创作工具

古人曾说："工欲善其事，必先利其器。"进行每一项工作前必须做好前期准备。素描虽然可以简单到用铅笔和普通纸张就可以完成，但是要想获得最佳效果，或者能够有所创新，就需要对材料做了解和探索。有的材料顺滑，有的材料滞涩；有的纸张平滑，有的纸张纹理较重。可以利用不同材料的特点绘制出传统的素描，也可以利用某些材料的性能探索出别有意味的作品。素描绘画的材料在素描的发展中不断丰富，每种材料各自的特点是它们得到画家喜爱的原因，也是这些材料得以长久被使用的原因。

1.5.1　铅笔

文艺复兴时期画家使用的银针笔可以算是铅笔的前身。银针笔需要绘制在用胶粉加工过的纸张上，这个时期还有使用铅、锡等软金属制作的金属尖笔。后来石墨铅笔代替合金笔头，名字依旧沿袭铅笔。石墨铅笔是以由软到硬的石墨、木炭、黏土为主要原料制作而成。石墨铅笔有 9B、8B、7B、6B、5B、4B、3B、2B、B、HB、F、H、2H、3H、4H、5H、6H、7H、8H、9H 共 20 种软硬度的型号。2B 至 6B 是常用的型号，属于软性铅笔，可以用它们绘制轮廓，随着绘画者手上不同的力度控制，可以画出具有轻重节奏变化的线条。B 类铅笔也适合进行明暗调子的铺设和塑造。H 类铅笔的芯比较硬，适合刻画局部。H 类铅笔由于硬度较高，不利于着色，因为容易伤纸，所以很多时候画面的淡色是靠控制软铅笔达到的。

1.5.2　木炭条

木炭条是柳条经过高温处理后制成的，是一种比较古老的绘画材料，如图 1-28 所示，适合在不光

滑的纸面上绘画。由于木炭条质地松软，可以很轻松地画出浓郁的黑色，但也由于其松软的特性，不容易附着在纸面上，所以画的时候要注意不要碰擦到画面，或者根据创作需要用手或者擦笔揉按，使得炭粉进入纸张的孔隙。还可以在画完一段时间之后用喷雾定画液固定炭粉，然后继续深入塑造。

➕ 图 1-28　木炭条

1.5.3　炭精条及炭铅笔

炭精条是由炭粉磨成粉末后再压制而成，有黑色和彩色等类型，如图 1-29 和图 1-30 所示。炭精条画出的线条不容易擦除，而且不利于控制细部的塑造，不适合初学者使用。炭铅笔是压缩炭笔制成的与铅笔形状相似的笔。炭铅笔可以与木炭条结合使用，可先用木炭条铺好画面的基本色调关系，再用炭精条刻画细部。

➕ 图 1-29　黑色炭精条

➕ 图 1-30　彩色炭精条

1.5.4　钢笔

钢笔可以画出有粗细变化的线条，这些线条充满韧性与力量，可以显示出画家果敢肯定的作风。在西方传统绘画工具中，钢笔是 18 世纪问世的，是之前的羽毛笔、苇草笔的替代品，它们的基本结构相同，都是利用了笔尖的分叉与储蓄墨水的功能。羽毛笔和苇草笔蓄墨水的量少，不便于携带，从弹性上看也不如钢笔。钢笔可以造出各种大小不同的笔尖，可以满足画家的多种需要。但钢笔绘制的作品不利于修改，这需要极好的控制能力。

1.5.5　毛笔及水彩笔

水彩画与水墨画是中西绘画中重要的画种，特别是中国的水墨画，更是达到了东方艺术的巅峰。水彩画与水墨画的工具都是依托毛笔进行的，这里提到的水彩画主要是利用水彩画笔进行的单色描绘，水彩画通常需要画在水彩纸上。一般纸的吸水性较弱，容易起皱甚至被水浸破。水墨画的材料更加讲究，需要画在宣纸上。宣纸有生熟之分，笔有羊毫、狼毫、兼毫之别，墨有浓淡之差，这些因素综合起来就形成水墨画变化万千的表现力。水彩画根据纸张的优劣可以适当地进行擦洗修改，而水墨画则完全要做到下笔无悔，运用这样的材料对初学者是很大的考验。

1.5.6 粉笔

粉笔有天然的,也有人工合成的;形状上有方有圆。黑色、红色和白色是最常使用的天然粉笔;人工加工的粉笔种类很多。粉笔包括了油性和非油性的,它们画起来跟木炭条一样比较轻松,而且附着力强,不容易擦除。彩色粉笔是制作精良的一种粉笔,色彩的种类多达数百种,这就使我们有了更多的选择。

1.5.7 油画笔

油画是一种独特的绘画类型,有着独立的绘画语言,运用油画材料进行单色造型训练是古典油画多层画法的一种基本能力。油画笔有软毫笔和硬毫笔的区别,软毫笔可以用于细腻的画法,画出风格唯美的作品;硬毫笔可以将颜料很轻易地堆积起来,画出粗犷的绘画风格。油画需要画在做好底子的画布或者纸或者木板上,根据底子的特性还可以产生很多不一样的效果。另外,油画中各种颜料的使用也会给绘画带来不同的结果。

1.6 纸 张

绘画需要好的依托物。素描的依托物一般是各种纸张,也包含一些特殊的画法需要的其他材料。铅画纸和素描纸是素描中使用最广泛的纸张,价格低廉,一般的文具店都可以买到。水彩画纸有很明显的纹路,纹路的作用是为了能留住水色。水彩画纸张的纹路有规则和不规则之分,不少画家就利用这种特点画出透气、松动、自然的作品。

有色纸有多种色彩,古代绘画大师往往喜欢用这样的纸张。用有色纸与我们平时用的白色素描纸创作的区别在于画家可以利用有色纸本身的色调作画,减少了铺色调的时间,只要在上面提亮和加深颜色就可以了,这也是许多大师喜爱有色纸的原因。水墨画通常用宣纸进行创作;素描创作除了可以用宣纸,也可以使用其他纸张进行表现;油画创作也

可选用不同的纸张。平时我们除了做基本的素描练习之外,在材料的使用上可以进行更多的探索,在各种画笔与纸张材料之间进行多样的尝试,常常会有意外的收获。

1.7 辅 助 工 具

1.7.1 擦纸笔

擦纸笔是用纸卷起来的一种像铅笔的工具,可以利用斜面涂抹大片过去明显张扬的素描线条,使之变成自然一些的调子。擦纸笔的尖可用来对细小的局部按擦,以达到自己需要的效果。在没有擦纸笔的情况下,可以用折叠的面纸代替,小的局部也可用指头揉擦出细腻效果。如图 1-31 所示为一种擦纸笔。

◆ 图 1-31 擦纸笔

1.7.2 橡皮

橡皮的作用一般包括修改错误的定位、吸取过度的暗色、提亮高光等。有时可以利用橡皮的特点进行绘画,可以先将纸张用铅笔涂上浓重的暗色,然

后用橡皮逐渐提亮，并在这一过程中适当用铅笔加工形象，会获得比较浑厚的绘画效果。

橡皮有硬橡皮和可塑橡皮，如图 1-32 和图 1-33 所示。根据需要可以将硬橡皮用刀削出尖角或者窄边。可塑橡皮可以任意塑造的特性被许多人喜爱，可塑橡皮由于将铅笔屑包融其中，使用一段时间后需要丢弃，否则会由于铅笔屑过多而弄脏画面。

⊕ 图 1-32　硬橡皮

⊕ 图 1-33　可塑橡皮

1.8　本章小结

本章首先对素描的概念进行了说明，指出素描是运用简单的绘画工具对描绘对象进行本质造型研究及探索的工具，后来也发展成为一种具有独立审美的绘画种类。其次对素描在西方绘画体系中的发展过程进行了梳理，从中可以看到素描的实用性。同时素描随着社会的变迁也发生着形式上的变化，显而易见的就是由平面性和线性向立体三维的明暗造型的全因素素描过渡。中国传统绘画中也有与西方素描一致的造型语言，一直到西学东渐后，才对西方绘画技巧进行了吸收并一起融合发展。

另外，本章围绕学习素描的一些观点（诸如理性与感性、主观与客观、方与圆、观察方法等方面）进行了探讨，目的是对学习者的思路进行适当的梳理，也从某个角度说明素描的学习不是简单的技术学习，学习时也需要智慧。

本章最后对素描常用的材料和工具进行整理罗列，希望学习者能够了解这些材料和工具的用途，并能在实际中应用自如。一方面可以根据需要选择工具和材料，另一方面也可以对材料工具的使用进行探究，最大限度地发挥各种材料的功效，从而摸索出自己的一套绘画手法。

铅笔是最常见的绘图工具，初学者使用颇多，而木炭条和炭精条是进行大型创作时使用较多的工具，油画及水彩工具则是在追求一些特殊效果或者特殊意境时可以尝试使用的工具。钢笔作为羽毛笔的替代品，由于携带的便利性和所绘制线条的肯定、果断效果，一直是速写的必选工具。橡皮通常用于修改错误，但是也可以利用橡皮的这一特性进行素描作品的创作。

思考与练习题

1. 根据对素描概念的理解，判断彩色铅笔绘制的作品是否是素描。

2. 西方素描体系发展的几个重要阶段及各阶段的素描特点是什么？

3. 学习素描需要注意哪些事项？简单阐释自己对这些注意事项的认识。

4. 铅笔、木炭条、钢笔、毛笔、油画笔等工具绘制出的素描各有什么样的特点？橡皮在素描中有什么样的作用？

第2章
素描的艺术语言与表现要素

本章要点：

素描艺术语言的体现依靠线条和明暗的表现力。本章通过对素描的明暗手法、线条表现手法以及线条和明暗结合手法的讲解，帮助学生理解素描的基本艺术语言，并能认识到素描艺术语言的特有魅力，掌握素描艺术语言的表现手法，这对学习素描的基础知识和进一步提升素描水平有很好的现实意义。

2.1　明暗表现手法及艺术特色

在绘画中运用明暗表现手法有以下几个方面的意义：首先是在光源的照射下物体的起伏产生的光影关系；其次是物体本身的黑白质地的明暗；最后是无所谓光影的有无，单纯根据物体的凹凸起伏运用明暗表现手法。物体本身固有的黑白明暗关系在石膏几何体和石膏像中没有体现，一般在静物和人像中会出现这种需要处理的关系。光影的明暗关系是绘画中遵循自然规则的一种绘画基本手法，是西方绘画体系中一支重要的脉络。光影明暗的出现有着悠久的历史，文艺复兴时期随着对物体的透视和空间的表现，需要光影明暗被逐渐强调，达·芬奇创造性地通过明暗光影的变化制造出了画面的幽暗氛围。光影的运用赋予了绘画更强的表现力，通过光源将明亮的部分统一笼罩在光辉之中，而暗部则随

着空间渐渐向空虚中隐没,这种戏剧性的魅力被卡拉瓦乔、伦勃朗、拉图尔发挥到了极致,如图2-1和图2-2所示。明暗光影的变化可在情绪上引起观众的共鸣,这与光的强弱、聚散有很大关系。光影的明暗随着艺术历史的发展,由不同画家演绎出不同的光彩,这种演绎到印象派画家出现较多的时期也就告一段落了。

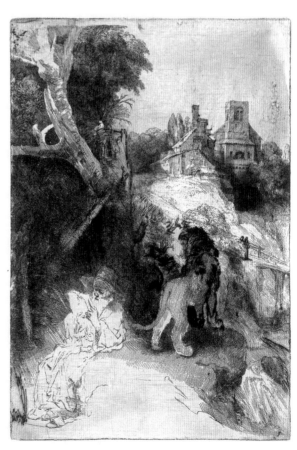

⊕ 图2-1　素描1（伦勃朗）

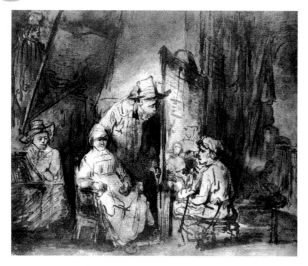

🕀 图 2-2　素描 2（伦勃朗）

　　光影明暗在绘画中的贡献还有一个方面相当重要。随着绘画与自然的靠近，质感的表现成为新的课题。质感是一个物体的表面现象，也是外貌特征，如果在追求接近自然的过程中不解决这个问题，无疑是一个巨大的缺憾。质感的呈现是通过光影的照耀在物体表面产生反射，光滑与粗糙、柔软与坚硬的表面都会由于光的照射产生不一样的效果。明暗的表现还有个重要的手法，它跟光影没有直接的联系。这种手法只是运用黑白层次表现体积，是比较原始的又十分根本的方法，这样的方法先以线勾勒形象，再用明暗在形体上推移黑白色层，关注形体的高低起伏。这样的作品出现在文艺复兴前后，画面表现出的永恒感觉是其最大的艺术魅力，如图 2-3 和图 2-4 所示。

🕀 图 2-3　女性人体素描（蒲吕东）

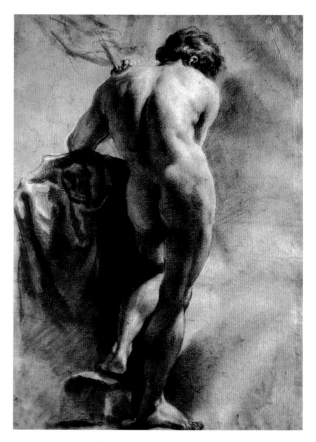

🕀 图 2-4　男性人体素描

2.2　线的表现手法及艺术特色

　　线是快速记录的最佳手段，无论是文字还是图画，都是由线这种最基本、最原始的因素构成的。随着时间的推移，线慢慢被画家们提炼成了绘画中不可或缺的角色。线在绘画中的形象大多在现实生活中是不存在的，它是靠概括、提炼、虚拟出来的。线作为素描的艺术语言具有表现对象和传达情感的作用。虽然线有千变万化的形象，但当线作为表现对象的手段时，主要是勾画轮廓，这利用了线的可塑性。线由笔出，笔随心走，心随形游，通过线的曲直在纸上模拟出形象的轮廓。在这个过程中，线的首尾相接形成面，形象更趋于完整。一个客观物象的表现需要体积，线完全可以起到这样的作用。线条的使用要靠绘画者的控制，由于线是对形体的高度概括，所以在画的时候需要肯定，通过寥寥几笔就能抓住对象的特征，展示其形象。线的表现不依赖细

节的堆砌,而是靠对形象的气质特征的敏锐把握。线在透视规律的作用下,可以将形体的三维转换到平面的纸上,线的重叠、遮挡、暗示的作用又可以强化形体的外在表现,如图 2-5～图 2-8 所示。

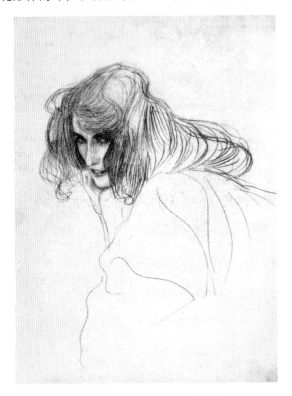

⬆ 图 2-5　人像（克里姆特）

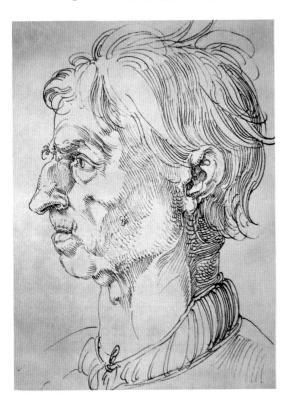

⬆ 图 2-6　人像（丢勒）

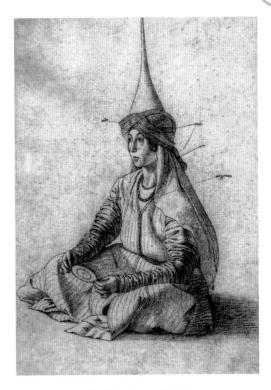

⬆ 图 2-7　大师素描

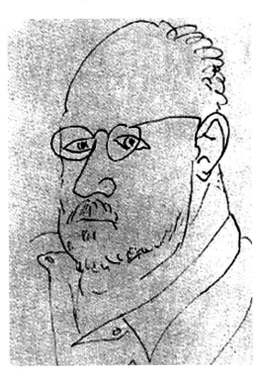

⬆ 图 2-8　自画像（马蒂斯）

运用线进行素描创作可使人产生不同的情感体验,这是因为线有表达情感的作用。不同人画出的线会具有自身的性格特征,在刑侦方面进行的笔迹研究就是根据这个原则创立的。在绘画作品中,粗线给人一种力量感、强度感、粗犷感、坚强感等方

面的体验,细线会给人一种飘逸、柔弱、秀气、敏感等感觉。绘画作品中线的形态有很多种,各条线的长短、粗细、曲直、疾涩、轻重及彼此的疏密往往会产生艺术上的节奏感,并形成特定韵律。

2.3 线与明暗结合的表现手法及艺术特色

线与明暗结合的手法其实就是通俗意义上讲的线与面的结合,这种创作手法在国内曾经流行过一段时间。俄罗斯画家费欣的画风就是采用典型的线面结合的创作手法,如图 2-9 所示。由于费欣的绘画风格特征非常明显,因而学习的人如果不得法,就只会学到皮毛。那么费欣的手法是独创的吗?其实不是,我们看意大利文艺复兴时期以及后来很长时间的素描作品就会发现,大量的作品采用的都是线与明暗结合的手法。线与明暗结合的手法中的明暗是惜墨如金的明暗,是精简到极致程度的明暗,否则便是大力渲染的明暗画法了,如图 2-10 所示。

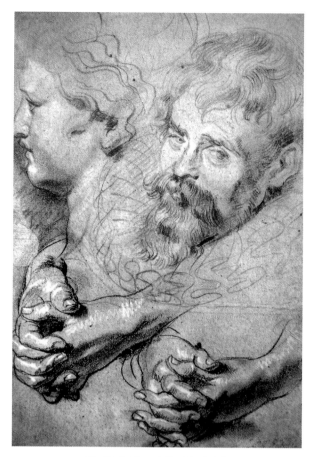

🖒 图 2-10 素描(鲁本斯)

从一般意义上理解,面是由一根线首尾相接而成。面有形状上的区别,或者规整,或者犬牙交错。但是在线面结合的手法中,面是单纯明暗形成的一片区域,或者是线与明暗一起形成的一片区域,线与明暗结合的优点很明显。我们不可否认运用线可以创作出很优秀的作品,但是作为画家在用素描研究形体或记录特征的时候,线迅速勾画取形后,再加上少许的明暗皴擦,是最有效的做法,它的直接与生动性是细致描绘无法比拟的。在西方大师的作品中,再写实的作品也会留有运笔的痕迹,这不是画家无法消除这些痕迹,而是在这些笔触痕迹中保存着画家对生动的追求,也是画家绘画过程与动机的显现。

线面结合的时候运用的明暗一般设置在面的转折处,提示此处为结构,一般不会大面积对背光面进行暗调的刻画,最多是以一层由线组成的浅调子覆盖背光处,形成明暗的线会根据形体需要画出轻重变化,如图 2-11 和图 2-12 所示。

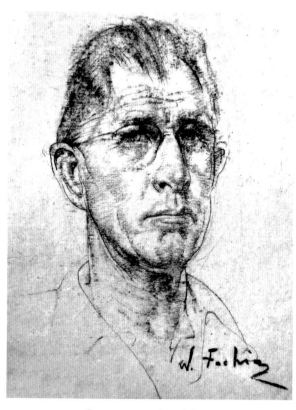

🖒 图 2-9 人像 1(费欣)

在素描绘制的过程中，画者总会根据被描绘的对象进行一些思考，比如对象所受光线的强弱，是用明暗手法表现还是线的手法进行素描，形体结构有没有出现错误，描绘对象的表面是平滑还是粗糙，该怎样处理好观察和思考到的一系列的元素，所有这些也正是素描的要素。

2.4 物体的明暗

明暗是素描的一个基本要素，即使运用线的表现手法，很大程度上也离不开明暗的关系。明与暗一方面是由于光影带来的黑白关系，另一方面是物体自身的固有色的黑白关系。作为素描的要素，显然我们不能将物体固有的黑白色囊括进去，但是在绘画的过程中需要考虑到这层因素的影响。

2.4.1 光

光影的素描直到现在一直是素描学习的一个基础，它是表现体积与空间的必要因素。绘画艺术离不开光的存在，人眼观察到的对象实际上是物体对光的反射在视网膜上的呈现，所以光是绘画存在的一个前提。由于光的存在而产生了光影关系，我们在纸张上模拟出这样的明暗光影，就可以得到与观看到的对象相似的画面。但是，作为绘画艺术来说，我们需要对这样的光影关系进行科学的概括、总结。

在绘画中光分强光、弱光以及正面光、侧光、顶光、逆光、散光、聚光，各种光源会给对象造成不同的视觉效果。当光源照射在物体之上时，会因为物体的结构起伏而产生光影。光离物体的远近可给物体带来不一样的效果，在绘画的过程中或者需要强调，或者需要减弱。比如一个物体正面受光，并且是自然光，那么物体出现的状况就是受光部过于平淡，这时我们就可以根据自己的理解加强画面的明暗效果。如果出现逆光的情况，我们可以减弱明暗黑白的对比，否则大面积黑暗一片，既不利于表现结构关系，也不利于体积空间等方面的展现。

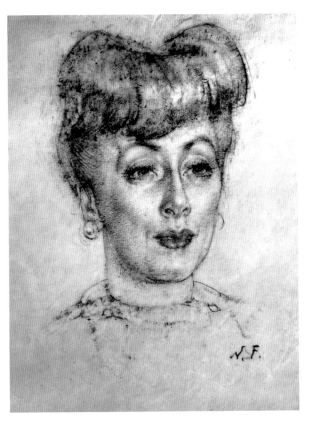

⊕ 图 2-11 人像 2（费欣）

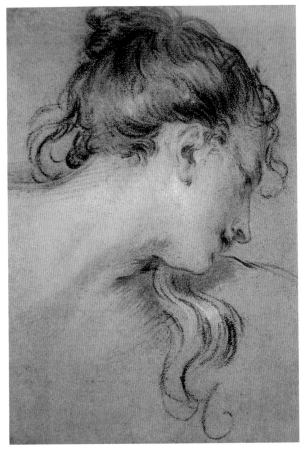

⊕ 图 2-12 大师素描

2.4.2 色阶

利用明暗手段表现画面时需要对色阶进行了解和掌握。光照射在物体上的时候会产生深浅不一的明暗，绘画中将这些明暗概括为三大面五大调。素描三大面一般指亮面、中间面、暗面，五大调指亮部、灰亮、明暗交界线、暗部、反光。这将物体在光影中的无限的黑白层次用几个明度阶梯进行了概括，也拉开了与自然的区别。这些不同深浅的调子形成的明度阶梯即是色阶。

色阶可以用很多层次的明暗来表示，在绘画中需要对色阶进行概括，如图 2-13 所示，将复杂的明暗变化概括成 10 个等级。如果一张画中需要有很强的明暗关系，那么可以利用色阶上左右相距很远的一段明暗，图 2-14 中左边图形就是利用了图 2-13 中 1 和 10 的色阶等级；如果画面需要表现轻快明亮的效果，那么可以采用色阶中色度较淡的一段，如图 2-14 中间的图形；如果要表现的画面忧郁深沉，则可以用色阶上明度较重的一段，如图 2-14 中右边的图形。在具体画的时候，要对画面的黑白关系仔细地考虑周全，明确哪些区域使用哪些色度的明与暗，应避免在受光区域使用背光区域的色度。

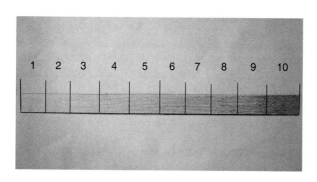

⊕ 图 2-13　明暗梯度色阶

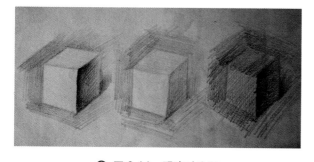

⊕ 图 2-14　明暗对比图

2.5.1　物体轮廓

轮廓是确定一个物体最直接也是最本原的一种方式，轮廓是人们从一个角度观看物体时感受到的边缘线。一旦物体转换了角度或者画者移动了脚步，物体的轮廓就会改变。所以轮廓是物体结构在一定角度下的表现，我们自然不能忽视对轮廓的把握和重视。剪影艺术抓的就是对象的外轮廓，不需要更多的元素就可以让观众感受到逼真的形象，如图 2-15 所示。

⊕ 图 2-15　剪影艺术

在素描中把握轮廓要从两方面考虑。首先是物体整体的轮廓，在基础训练中我们画一张作品，都是利用很多的横与竖的辅助线，但是我们发现西方古典大师的素描很少有这样的情况，他们基本上直接利用线条抓取对象的轮廓，所以我们在学习的过程中要尽早地摆脱辅助线的使用，练就直接捕捉形象的能力。许多画者可能会注意到物体的实体体积及质感等，但是会忽略轮廓的处理。在前面我们提到轮廓是物体结构的体现，所以轮廓不是简单的轮廓线的起伏关系，它还涉及前后关系。素描的深入过程不是简单地找出细节，或者使明暗层次变得丰富，而是不断推敲各处的结构起伏关系。轮廓线边缘处理不好，就会使形体显得单薄，呈现出浅浮雕的效果。

其次是物体中各部分的轮廓。这一部分的重要性和前面提到的整体轮廓是一致的，但是绘画者还是比较容易注意到各自小的形体的边缘处理。在西方画家中，鲁本斯的作品在这方面就有很好的参考价值。轮廓的处理如果是用线的手法表现，就要注意线的轻重和粗细的变化，不能将线画成铅丝状，同时要注意线的起承穿插关系。如果是用明暗的手段处理轮廓边缘，则要考虑用面来表现边缘的厚度，同时也要注意面之间的覆盖关系。

在画明暗素描时，我们还可以发挥自己的观察能力，在形体的表面寻找不规则的面，然后用很淡的线条圈出所观察到的图形，这样有利于明暗关系的深入刻画。图 2-16 中的人物用线将不规则形勾画出来，基本上也就将对象的关系交代清楚了，如图 2-17 所示。所以在素描创作过程中要善于找一些依附着结构关系的或明或暗的不规则形。

⊕ 图 2-17　轮廓拼图

2.5.2　结构的意义及其在素描中的重要作用

从对素描的理解来说，素描很大程度上可以起到研究并记录物体的形象和结构的作用，后来发展出了独立的素描绘画。但不论是作为研究还是作为作品出现，都离不开对物体本质的表现。结构是物体的形体特征的支撑者，是物体构造关系和生长规律造成的，如果忽略对这些方面的研究和掌握，画出的物体有可能出现以下几个状况：第一，既不知结构又不知转折，无法形成对形体的几何化概括，导致形体的透视和造型不准确；第二，不抓结构导致只有表皮描摹，显得空洞无物，比如对人物的描绘会画得像塑料人，没有骨骼肌肉；第三，忽视对结构的掌握，会出现绘画中力不从心的状态，很多关系似是而非，没有逻辑性，关系混乱，甚至用明暗的虚实掩盖这些不足。

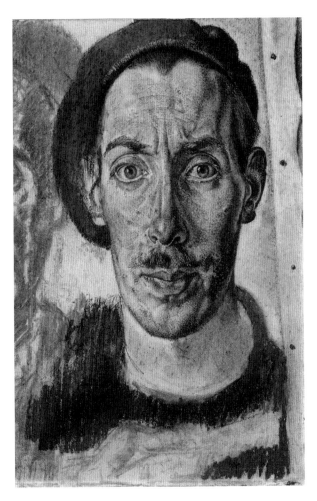

⊕ 图 2-16　自画像（凯特）

2.6 物体的质感

2.6.1 质感的概念

我们对周围的物体有很多的感知方式，质感是视觉和触觉对一个物体的感受，视觉和触觉可以在这一方面相互印证。质感是物体的材料属性，表现在外就是物体表面的粗糙感或细腻感等，比如玻璃的光滑、岩石的粗糙、丝绸的滑软及钢铁的坚硬等。

2.6.2 质感的表现手法

不同的质感可以通过不一样的手法在纸面上实现。但是质感的表现基本上离不开明暗调子的使用。表现质感可以从以下几个方面入手。

（1）质感的表现离不开明暗，但是一般能表现质感的也就只是在受光面。不必在暗部做很多文章。

（2）不同质感的物体的表面对光的反射也不一样，所以我们可以抓住这个特点，从物体的高光处入手。玻璃受光后会产生很多的辉点，陶瓷的高光也很耀眼，丝绸在光照下也会出现比较明显的高光处。而粗糙的物体表面是漫反射，所以没有明确的高光点，就不能下意识地去画高光，这样的问题在一些不注意观察的学生身上经常发生。在画高光的时候要画好高光的大小和形状以及位置。有不少学生在画高光的时候很草率，结果根本起不到作用，反而使画面显得太花。

（3）除了高光的强弱，受光面粗糙程度的模拟就是表现质感的又一重要手段。我们知道，陶瓷、玻璃的表面光滑无阻，粗糙的石头表面坑坑洼洼，那么画的时候，光滑的面要用细致的笔触铺出一个过渡自然的面，而粗糙的面可以用粗糙的线条去皴擦，也可以在皴擦后耐心地对粗糙面上的那些细小凸起物做明暗的塑造，以得到较好的效果。

2.7 物体的空间

西方绘画经历了由线到面、由平面到立体的发展过程。在这个过程中，画家们不断地实践并总结经验，到文艺复兴时期，画家们将透视、解剖、明暗完善起来，写实绘画就上升到了一个前所未有的高度。物体的空间意识是画家们相当重视的一方面，空间的强弱也成了判断画家能力强弱的要素。

2.7.1 形体透视

在中国的传统绘画里有透视关系，在西方的传统绘画里也有透视关系，但是两者是相反的系统，这里我们要了解的是西方传统的透视。透视的产生来自于西方的壁画，一些壁画描绘在建筑的墙面，与建筑本身形成一个整体空间，由此透视就起到了制造错觉的作用。后来的架上绘画就假设有一个画框，然后作画者会考虑将画框放置在自己与对象之间的某一点以取得适当的构图，并由此确立一个观看点，建立一个将三维向二维转换的系统，比例与透视关系是这个系统的基本要素。

形体的透视可增强体积与空间关系，如达·芬奇的《最后的晚餐》是大家耳熟能详的，如图2-18所示。这幅壁画画在一面墙上，画中的地面、顶面以及墙面会作为原来空间的延伸。这张作品完美地将画面场景与现实环境结合在一起。透视是利用了视觉的错觉，将平行关系的纵深线处理成往远处消失于视平线，这是透视的最基本原则，后来透视发展成一个完整的系统。具体的透视知识在后面的静物绘画中再细致地讲解。

2.7.2 虚实对比

虚实的主张不是绘画起初就有的概念，纵观绘画史，直到文艺复兴时期画面出现明确的光影与空间意识，虚实也随之出现。较早期的绘画作品中，画师对被画物本身关注较多，所有手段都是围绕物体的形态原原本本地呈现。自从强烈的明暗引入画面后，就要求画面的暗处和远景不能与主体一样实在，

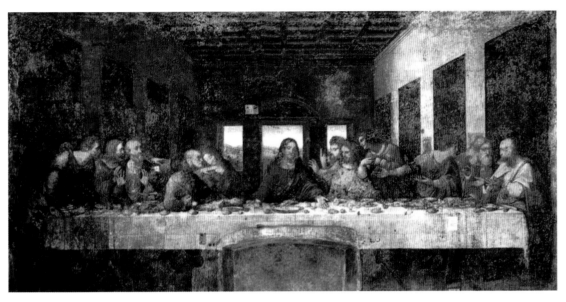

✚ 图 2-18　《最后的晚餐》（达·芬奇）

虚也成了后来绘画创作的一个重要表现元素。虚与实有着一定的辩证关系，在虚实广泛使用之前所用的主次关系是靠概括来体现，当虚实关系出现后，主次关系能更轻松地表现。

这里要强调两点。

（1）很多学习不得法的学生总记着一个僵死的概念，认为越在画面前面的物体越实在，这是注意了虚实关系而忽略了主次关系，这两者应该是统一在一起的概念。

（2）人的眼睛有自动对焦的功能，在素描写生中，我们在一定的范围内观察物体，只要凝视该处，此处就是一个实的状态。按照这样的观察和理解，实际画出来的作品到处是写实。也有不少人总认为写实就是往实在里画，画面处处实在会让人看起来疲劳。其实要使得画面的主要位置有很强的实在意味，就必须通过其他位置恰到好处的虚来衬托。

2.8　几何形与面

2.8.1　几何形的重要性

在西方绘画进入文艺复兴后期的时候，出现了卡拉奇兄弟办的美术学院。学院的教学体系与之前的作坊有些不同，他们对课程设置有一定的系统性，逐渐完善的教学系统将几何体、石膏像、人像等作为练习的对象，并一直将这种做法保持到现代的美术院校。

我们学习素描所遵循的由简渐繁的顺序便是由简易的石膏几何体开始的，但是往往我们会将几何体的学习只当作基本形体的训练，而忽略了与后来学习的联系。其实几何体的学习目的有两个：一是几何体简单、易掌握，适合初学者；二是要将描绘几何体的能力以及对几何体的认识贯通到后来的学习中，这一点很重要，也容易在学习中被忽视。现代绘画之父塞尚总结出的自然界中的物体都是由几何体组合而成的观点，看起来相当直白，将造型基础的根本交代得一清二楚。

塞尚其实并不是将复杂形体几何化的第一人，对几何体重要性的认识从画家丢勒、卡比亚索等人开始就已经有所体现，在一些大师创作的草图中就揭示了这一思维方法，如图 2-19 所示，但还是被许多人忽视了。

通过分析可以知道，在几何体中，立方体是一个最根本的形体，其他的形体都可以由它变化后产生。同时立方体的作用还在于我们可以利用平行关系的线研究形体的透视关系，这样就十分有利于在人物的复杂造型中找到规律。

✣ 图2-19　场景素描（卡比亚索）

在20世纪70年代末，中国引进了美国画家佐治·伯里曼的《画手百图》《人体画法》等书，书中很系统地运用几何体的方法分析人的结构，对中国绘画者的学习起到了很大的作用，如图2-20和图2-21所示。

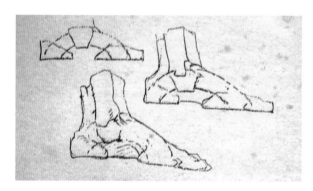

✣ 图2-20　脚部结构图（伯里曼）

2.8.2　几何体的变化

对几何体变化的理解有利于在素描中对形体塑造的理解。通过对形体的推拉，可变化出各种形态，这在素描的塑造中是经常用到的，因为我们在大的关系出来后，对形体的深入刻画和修正就是根据对象将一些部位的面或者形推拉，从而达到需要的效果。

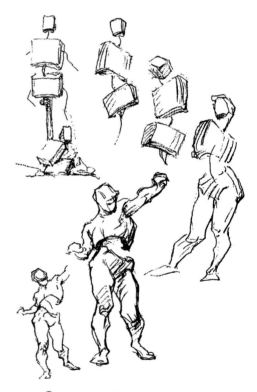

✣ 图2-21　体块动态图（伯里曼）

2.8.3　面与空间

面是组成几何体的基本元素。即使运用线的手段表现对象，还是离不开线组成面的思考。在各种的光照条件下，面有着明暗的变化。我们知道，日常

生活中很少有一个面是直接对着我们,大都是具有纵深感的面,我们掌握了如何表现纵深的面,就掌握了素描空间表现的根本。例如,图 2-22 是前深后淡,图 2-23 的暗面是纯粹平涂,两者比较出来,显然图 2-22 体现出更强的空间意识。面与面的转折交接处,或凸起或凹陷,由此使相邻两个面的明暗产生变化。在简略的线与明暗结合的手法中,应抓住这些面的转折处做文章。

➕ 图 2-22 有反光塑造

➕ 图 2-23 无反光塑造

2.9 本章小结

素描艺术有其独特的语言,在素描艺术中明暗与线的手法是构成素描语言最基本的元素。明暗手法是基础学习中长期练习运用最多的手法,明暗的语言在西方绘画发展中到荷兰画家伦勃朗时达到一个高峰。明暗不但呈现了体积与质感,还被利用来表现超然的意境。线的手法是中西方绘画都不约而同使用的,而且跨越了素描发展的所有阶段,从最初的绘画到现当代的绘画,随处可见线的影子。当然,在实际应用中并不见得会纯粹地使用明暗或者线的手法,更实际的做法是将两者结合起来使用,在大部分的大师素描作品中都是明暗与线进行融合。线可以比较直接地抓取对象的形体特征并且富于生动的节奏,然后根据光影关系和表现的需要再衬以明暗,这是成熟画家能力的体现。

本章最后对与素描有关的光、色阶、质感、结构、空间体积等相关要素进行了阐述。绘画是视觉艺术,光是我们观看绘画作品必备的条件,而光又通过施加在对象上产生多样的效果,成为素描表现的一个重要方面。色阶是表现物体体积的最佳方法,通过明暗深浅不同的有规律的变化,能很简单地将观察到的对象转换到平面的纸张上。质感、结构等是素描需要表现的重要现象,质感是物象的外在,而结构是物体之骨。本章还对几何体和面做了探讨,强调了几何体在实际应用中的重要作用。

思考与练习题

1. 素描的明暗手法及特点是什么?

2. 素描中线的表现手法及特点是什么?

3. 素描中明暗手法与线的表现手法如何结合?

4. 物体的结构指的是什么? 在素描中有什么重要性?

5. 质感的意义是什么? 在素描中如何表现质感?

6. 几何形体在素描中有什么作用?

第 3 章
静 物 素 描

本章要点：

　　本章从静物素描的基础开始，首先阐述了静物画的摆布方法，这一环节不仅教师应重点关注，而且学习者也要从摆布静物开始认识并知晓静物画的主题与构图的关系。本章后半部分会对素描静物中需要特别强调的质感、虚实、光影做详细的讲解，使学生做到有的放矢。

　　静物画是以日常生活中无生命的物体为主要描绘对象的绘画，通常以油画、水粉、水彩或素描为描绘手段。静物画的概念来源于欧洲，到了 16 世纪才逐渐成为独立的绘画样式，而在此之前只是作为主题性绘画作品的辅助情景。近现代以来，静物画成为美术学院教学和画家训练基本功的一种重要手段。稳定的光线、静止的对象和稳定的室内环境有利于初学者进入较好的学习状态，安静地开始探索表现手法和绘画技能。

　　顾名思义，静物素描就是用单一色彩的手法来表现静物的主题。绘画意义上的静物原指用来描绘的无生命的物体。静物素描可以使用铅笔、炭笔、木炭、粉笔、墨汁等工具材料。静物素描可以描绘的范围很广，飞禽、瓜果、蔬菜、花卉、文具、餐具等都可以作为素描写生对象，如图 3-1 和图 3-2 所示。静物素描作为一种独立的艺术形式，要追求绘画的形式感，造型上要表现内在结构，以及物体的体积感、空间感和质感等。静物素描的表现手法大致分为两大类：

一类以线为主，着重表现静物形体的透视关系和内在结构的结构素描；这类素描在设计类的素描基础教学中较为常见；一类以明暗调子为主要手法，注重物体体积感、空间感和质感的表现，这类素描在油画基础教学中最为常见。

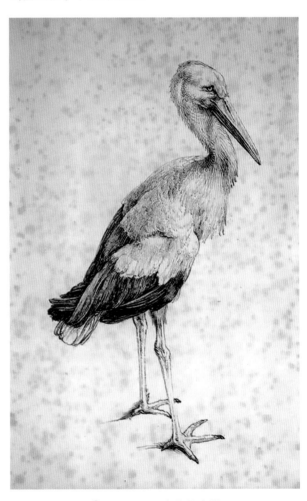

🔺 图 3-1　飞禽静物素描

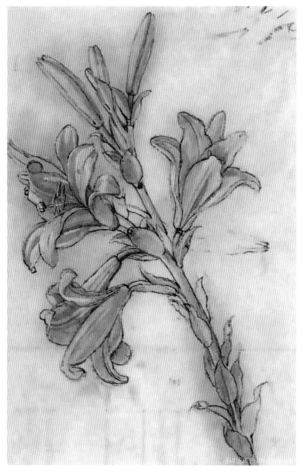

3.1　静物的摆布

　　静物素描写生相对于风景画和人物画,创作者需要具有很大的主观能动性,静物的布置可以有更多的选择和搭配。不过静物的布置也有其内在的普遍规律。①静物的组合应该为某个主题和中心内容服务,要有一定的内涵和联系。需组合的静物之间要有一定的内在联系和逻辑关系,不能将毫不相关的物体生拉硬拽地拼凑在一幅画面之中。②选择静物要符合多样统一的原则,并且有利于画面形式感的建立。不同静物组合在一起要兼顾到大小不同、形态各异的特征,在画素描的时候要考虑到画面黑、白、灰之间的层次等。③选择静物要有利于画面色调和空间的表现。④写实手法表现的素描作品,静物的组合要有利于质感和体积感的表现。

　　视线和光线的选择也是静物摆布的重大要素。

　　不同的观察角度在很大程度上决定了画面的构图,同时对形体和空间的表现也有一定的影响。室内静物的布置可以有俯视、平视和仰视,角度选择全面。而在风景和人物画的创作中角度的选择就有很多限制。物体的受光现象按照光源和视点的关系可以分为顺光、侧光和逆光。光线照射物体的高低角度还可以分为底光、低位光、中位光和高位光。

　　俯视：将静物布置在低台或地面上而视线自上而下。该布置角度能清晰完整地看到台面上前后的位置。物体的顶面特征能得到较好体现。

　　平视：静物放置于与视线平行的台面上。平视的物体有一部分的遮挡和空间压缩,摆布的台面会产生透视效果。这种角度有利于表现形、体、空间和物体质感,在平时的素描写生中最为常见。

　　仰视：将静物布置于高于视平线的高台或悬挂于高处,产生的一种自下而上的观看方式。这种角度能看到较多的底部特征和明显的上小下大的透视变形。这种布置手法并不多见。

　　总而言之,静物的布置要根据画面主题的需求和作者独特的表现手法而因地制宜地摆布,不能一概而论。

3.1.1　静物的主题确定

　　素描静物画对于画家来说,是创造性艺术思维的重要方式;而对于初学者而言,是学习素描技法、掌握素描基本规律以及锻炼造型能力的重要课题。静物画内容的选择和运用有着很广阔的空间。但也不是什么物体都可以列入静物画的行列。一般不外乎以下几类：一类是食物和生活用品,如水果、蔬菜、飞禽走兽的标本以及生活中用到的瓶瓶罐罐等；一类是观赏物,如陶瓷、花瓶、四季鲜花、古董和历史文物等。

　　静物绘画作品通过对具体静物的描绘来体现其主题思想。如 17 世纪的荷兰画派,他们通过对金属器皿、中国陶瓷和鲜美的水果等物体细致地描绘,表达了新兴资产阶级的生活情调,体现了画家对物质享受和美好生活的追求。这类静物画刻画细致,注重物体质感和量感的表达。

还有一类静物画借助某些物体来体现一些寓意和象征。如 18 世纪的画家夏尔丹创作了《艺术的象征》和《音乐的象征》等作品。在《艺术的象征》作品中，作者将书籍、画具、图纸等物品安排在工作台上，表达了他对艺术精神的深刻理解。生活中有很多物品本身具有一定的象征意味，如小提琴象征音乐，骷髅代表死亡等。这些象征意义有助于画家表达绘画主题的思想。

还有一类画家选择绘画内容时有自己独特的偏好。和中国古代画家类似，西方画家也会通过自己喜欢的绘画对象体现自己的情感和精神追求，所谓"借物抒情，以物言志"。这方面最典型的例子就是凡·高。他一生画了许多向日葵，表达他热爱生活，热爱阳光。向日葵是他最好的绘画主体。我们在确定静物画主题的时候可以从以上几个方面考虑。

3.1.2 构图

构图的英语 composition 源于拉丁文 componere，意为组合、构成。在美术创作中，构图指的是在平面的物质空间上安排和处理审美客体的位置关系，把个别和局部的艺术形象组织成完整的艺术作品，以表现艺术构思的预想形象和审美效果。构图是艺术创作的第一步，是对艺术构思的具体实施和检验。在静物素描的创作过程中，构图是十分重要的一环，它很大程度上决定了画面的整体效果，而且构图一旦确定，到了创作的后期，修改的难度就会很大。所以中国传统绘画将之称为章法或布局，表示"画之总要"，不无道理。

黄金分割是构图中的一种形式，是一种有美学价值的比率系统。简单地说，黄金分割是把一个特定的空间分成约为 3∶5 或 5∶8 的比例关系，用数字来表现即为 0.618∶1。常见的构图形式分为两大类，即线性构图和几何形构图。线性构图可以分为横线构图、竖线构图、曲线构图和对角线构图；几何形构图可以分为金字塔形构图、梯形构图、三角形构图（正三角和倒三角）和十字形构图等。总之，构图的形式多种多样、千变万化，需要在实践中深入

探索。

要把握好构图规律，需要掌握一些相关的基本词汇，如主次、虚实、疏密、大调和小调对比、平衡、韵律等。

绘画中的主次关系是画面整体关系的主要因素，一幅优秀的艺术作品的主次关系应该是明确的。同时画面虚实关系也是很重要的因素，"实"的地方精心刻画，纤毫毕现；"虚"的地方寥寥数笔，生机勃勃。正所谓"虚实相生"。

疏密关系可以理解为分散与集中的关系、多和少的关系以及繁和简的关系。一幅作品的疏密关系可以有效地体现画面的节奏感，避免杂乱无章、平铺直叙。正所谓"疏密有致，方成妙趣"。

大调和小调对比是指画面大的构成元素是统一和谐的，而小的构成元素又与整体形成对比，这样画面既统一协调，又活泼有变化。

均衡是指画面的视觉元素表现的分量给人一种平衡和均势的感觉。均衡可以是对称的，也可以是不对称的，还可以是色彩、线条、体块等，给人视觉上感觉比例协调。

韵律是指画面的视觉元素呈现一定的规律，画面有流动感和节奏感。

3.1.3 静物的色度搭配

素描是一种单色的绘画艺术，因而关于对象的色彩感觉只能通过黑、白、灰色调的明度变化来表现。在静物素描写生中，准确观察和判断物体之间固有色的明度及其差异，对于色感的传达至关重要。

素描静物明度关系的表达是一种相对的概念。众所周知，我们不可能在白纸上用笔的浓淡描绘出具体对象的全色域光与色的效果，因此，需要学习的是运用物体明暗变化的"五调子"格局和规律，以黑、白、灰色调层次恰当的明度比例来概括和表现出对象色彩的明度效果。

静物在摆放时要注意黑、白、灰色调层次的搭配。一幅成功的素描作品在画面的色度搭配上一定是多样且和谐的。如背景和衬布是属于白的层次，

那么所选择的静物要以黑和灰为主；反之背景属于黑的层次，那么静物的主体就要多考虑一些固有色比较浅的物体，这样有利于背景对主体的衬托。画面黑白色调的分寸感是静物素描写生的重要训练内容。我们需要在各物体之间固有色的明度范围内，细致敏感地辨别和把握色彩明度的层次，这样才能画出准确的画面色调。

3.2　明暗画法

素描的表现技法多种多样，其造型的基本手段可归纳为两种，即第 2 章提到的线条和明暗。在实际作画时，可以完全用线描或完全用明暗调子来表现对象。

明暗现象的产生是物体受到光线照射的结果，是客观存在的物理现象，光线不能改变物体的形体结构。要表现物体的明暗调子，需正确处理其色调关系。首先要认识对象的形体结构。因为物体表面各个面的朝向不同，光的反射量也就不一样，因而形成了不同的明暗层次。我们抓住形成物体体积的关键，即物体受光后出现的受光部和背光部两大部分，再加上中间层次的灰色层次，就是我们绘画上所说的"三大面"。由于物体结构的各种起伏变化，明暗层次的变化远不止"三大面"，因而更加复杂。进一步将这种变化的规律加以归纳，可称为"五大明暗层次"，俗称"五大调子"，如图 3-3 所示。

🔾 图 3-3　明暗层次

"五大调子"是指物体受光之后，在每个明显的起伏上所产生的最基本的明暗层次。任何明显的物体在受光之后所产生的明暗变化都不能少于这五大明暗层次，即物体的亮面、中间色（半明面）、明暗交接线、暗面及反光。高光属于亮面的一种。五大明暗层次不包括投在别处的投影。

受光、背光和明暗交接线是三个基本明暗层次，另外有两个最微妙的灰色：一个在受光部，一个在背光部。这两个灰色层次很类似，有时候层次也比较接近，特别是反光强的时候更接近。灰色的变化很不易捉摸，但如果从五个基本明暗层次去分析它们，特别是掌握了明暗交接线以区别受光部和背光部，就很容易分清这两个灰色。

3.2.1　形体透视

透视学是在平面上再现空间感、立体感的方法及相关的科学。自然界的物体对眼睛的作用有 3 个属性，即形状、色彩和体积，因距离远近不同，呈现的透视现象主要为缩小、变色和模糊消失。相应的透视学研究对象为：①物体的透视形（轮廓线），即上、下、左、右、前、后不同距离的变化和缩小的原因；②距离造成的色彩变化，即色彩透视和空气透视的科学性；③物体在不同距离上的模糊程度，即隐没透视。

具象绘画所着重研究的是线性透视，而线性透视的重点是焦点透视，它描绘一只眼固定一个方向所见的景物。它具有系统的理论和不同的作图方法。

透视学的基本概念和常用名词很多，有视点、足点、画面、基面、基线、视角、视圈、点心、视心、视平线、消灭点、消灭线、心点、距点、余点、天点、地点、平行透视、成角透视、仰视透视、俯视透视等。在实际素描写生的过程中，平行透视和成角透视比较常用，如图 3-4 ～图 3-6 所示。

另外还有中国画中特有的焦点为多个的散点透视，国画里叫作"三远法"。纵向升降展开的画法称高远法；横向高低展开的画法称平远法；远近距离展开的画法称深远法。

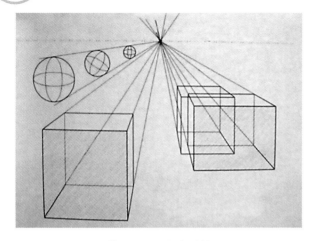

↑ 图3-4 平行透视

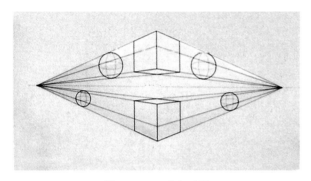

↑ 图3-5 成角透视

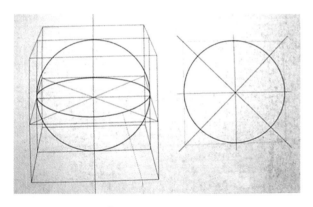

↑ 图3-6 圆形透视

3.2.2 虚实的关系

文学和艺术都很注重虚和实的关系。一首好的诗歌、一篇优秀的文章都要具备良好的虚实关系。同样在素描静物中，我们也必须处理好虚实关系。所谓"实"，是指画面上起到主体作用的地方，这也是最能吸引观者注意的部分，这一部分往往决定了画面主要部分细节的好坏。通常这些地方需要耐心细致、竭尽全力地刻画。而"虚"的地方在处理的艺术手法上则要有更高的要求。画面一些次要部分，

如背景、台布和远处的物体等，则要采用相对简单的手法概括并简略地表现。需要强调的是，虚和实是一对相对而互补的概念。实的地方需要虚的地方来衬托，如果画面上到处是"实"的地方，没有"虚"的地方，画面就会显得过于直白而索然无趣；反之，如果画面上都是"虚"的地方，画面就会显得空洞而没有内容。

对于初学者而言，"实"的地方引人注目，往往会被重视，而"虚"的地方容易被忽视。一般来说，"虚"在以下几个地方比较常见。一是远处的静物由于色彩透视和空间的原因，物象明暗和色彩对比减弱而且轮廓模糊，显得"虚"。二是由于物体受光量的不同，同一物体的受光部和明暗交界线比较实，而暗部和投影反光等处则比较"虚"。还有一种情况，就是如果物体的形态复杂，由很多个小的形体组合而成，如一束鲜花、一串葡萄等，也要运用虚实结合的手法来表现。可以将复杂的形体理解为一个大的体积，要先行塑造。前面和明暗交界线周围单个具体形态比较"实"，而其他地方则显得比较"虚"。

总而言之，一幅优秀的素描作品离不开虚实关系。虚实关系离不开主次关系，应根据不同的画面情况灵活处理虚实对比关系，做到虚实相生。

3.2.3 光影的处理

不同的物体受各种光线照射时会产生丰富多彩的光影现象。物体的受光现象按照光源和视点的关系可以分为顺光、侧光和逆光。各种光线有着各自的特点。顺光是指物体迎面受光，暗面较少，投影置于后方，体积感较平。侧顺光是指物体迎面大部分受光，有明显的五调子，物体的体积感、质感和空间感都能得到充分的表现。侧光是指物体迎面 1/2 受光，明暗对比强烈，结构和体积明显。侧逆光是指物体迎面大部分背光，反光部分变化丰富，半明部较少。物体轮廓清晰。逆光是指物体迎面不受光线照射，只受环境色影响，物体边缘有高光，体积感较平。不同的光线照射五大调子的分布有各自的特点，结合这些特点描绘不同的光影效果，会取得事半功倍的效果。

3.2.4　质感的表现

　　绘画中的质感是指造型艺术所表现的物体在画面上反映出各自具有的外部形体特征的逼真程度，即视觉上能感受到作品所塑造的不同物体具有的软硬、粗细、方圆、明暗等外部特质。

　　在现实世界中，任何一个物体都是由特定材质构造而成。物体的质感与人的触觉有一定的联系，质感的表现是素描艺术极为重要的感觉。对质感的描绘有两种表现形式：一种根据物体的结构特征而采用细腻的笔法深入细致地描绘；还有一种是利用绘画工具材料的特质，采用不同的笔触创造体现物体质感的纹理来表现质感。如体现

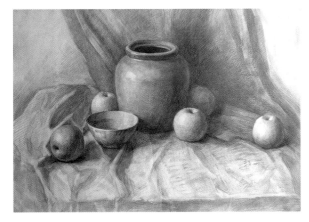

✿ 图 3-7　静物 1（朱平）

玻璃和陶瓷的质感就需要用细致坚实的笔触，而表现棉布和毛发等柔软的物质就可以用松动随意的线条来体现，如图 3-7 所示。

3.2.5　示范作品

　　示范作品如图 3-8～图 3-12 所示。

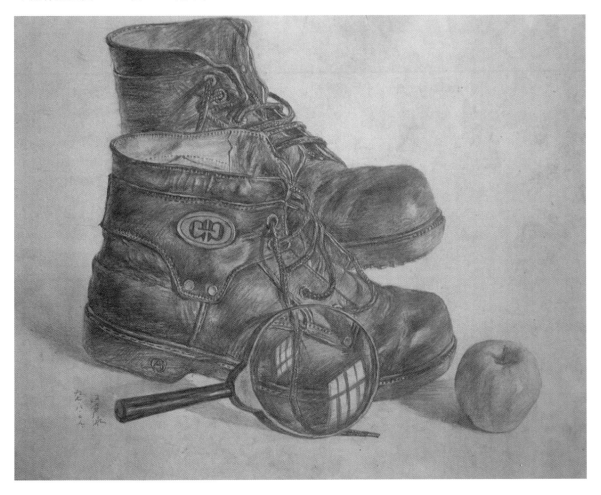

✿ 图 3-8　静物（江严冰）

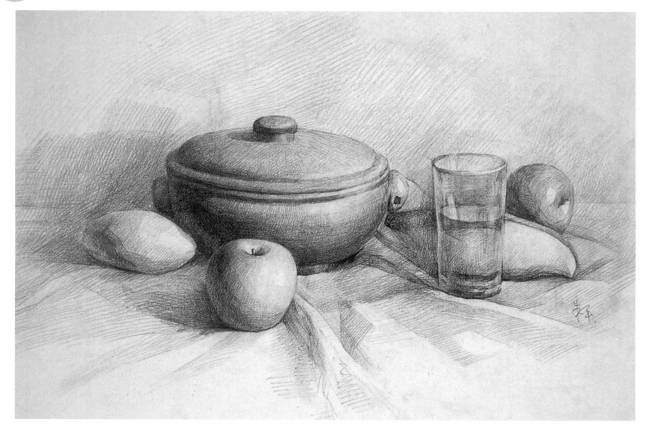

✚ 图 3-9　静物 2（朱平）

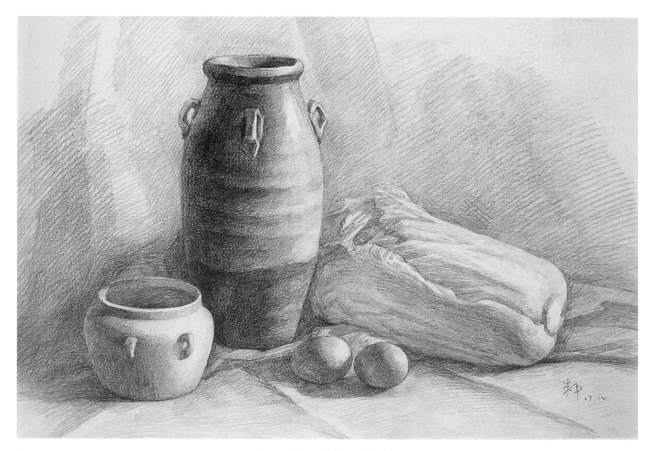

✚ 图 3-10　静物 3（朱平）

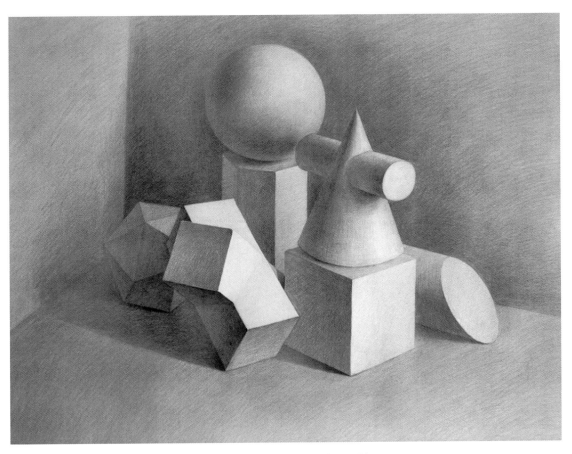

✝ 图 3-11　石膏静物（王江苏）

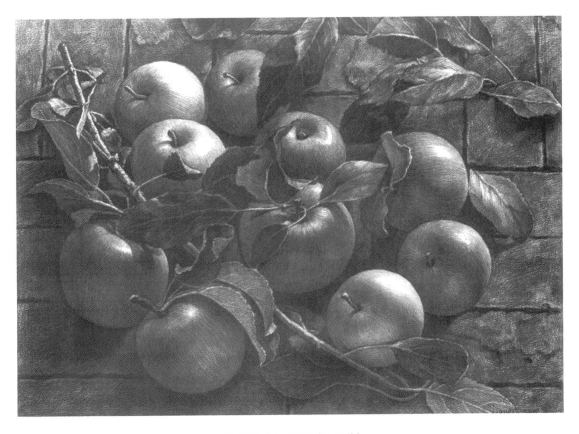

✝ 图 3-12　苹果（王江苏）

3.2.6 学生作业

学生作业如图 3-13～图 3-15 所示。

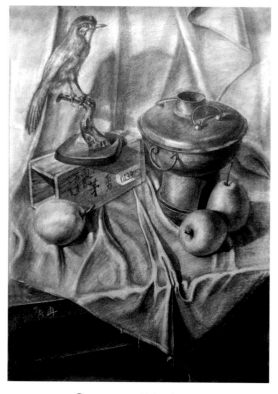

⊕ 图 3-13 静物（张冉）

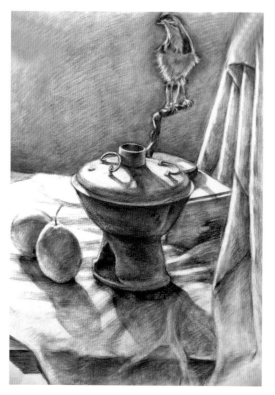

⊕ 图 3-14 静物（汪月）

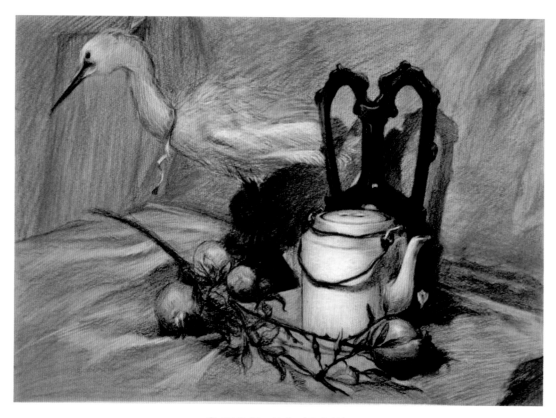

⊕ 图 3-15 静物（吴嘉希）

3.3 本章小结

　　静物素描是素描学习中起步的阶段，在此阶段打下扎实的基础有利于之后各章内容的学习。本章首先对静物的摆布要点做了详细的讲解。静物的摆布不能简单地作为教师的任务，学生了解静物的摆布有利于提高创作能力，也有利于理解教师静物摆布的意图，并能在绘画之前就充分思考画面的构图关系。静物的摆布需要注意主题的选定、静物的明暗关系以及构图原则。作为基础阶段的学习，本章主要是从明暗画法着手进行讲解，对涉及的光影、透视、质感等知识点都进行了深入浅出的解释。

思考与练习题

1. 静物的摆布有哪些注意点？
2. 如何表现静物画中的虚实关系？
3. 绘制一张石膏几何体组合的静物，要求充分展现光的效果和石膏的质感。
4. 绘制一张带有玻璃杯与毛皮、纸张组合的静物，要求精准地表现各物的质感。
5. 绘制一张逆光静物，要求能较自然地展现空间感。
6. 绘制一张前后物体距离较远的作品，要求处理好虚实关系。

第4章
石膏像素描

本章要点：

本章围绕石膏像素描这一重要课题展开讲解。首先让大家明白学习石膏像素描的目的，然后从光源的角度做了一些探讨，目的是使学生明白即使如石膏像一类有比较固定形象的物体，也可以从光的角度出发形成新的气息，激发学生的创造意识。本章还对石膏像的素描写生步骤做了介绍，让学生在基础学习中做到有规律可以遵循。

石膏像素描在学院教学中是承前启后重要的一环，是学习者从简单易操作的几何体、静物向人像描绘的重要过渡。石膏像与静物相比较，在质感与色度上相对单一，但在造型上可能比真人像描绘还要严谨。因为石膏像描绘的对象多数是古罗马、希腊、文艺复兴时期等艺术大师的代表作品的部分，是大家耳熟能详的艺术精品。

4.1 石膏像素描写生的目的与任务

石膏像素描写生的传统可追溯到意大利卡拉奇兄弟于17世纪创立的美术学院，之后的美术学院以及现今的艺术院校将石膏像素描写生作为重要的基础课程来训练，首先是因为石膏像是静态人像，可以通过对该课题的研究，学习掌握人像的解剖结构、五官的构造、人体比例以及各角度的透视变化关系，

为进入人像素描写生阶段作铺垫。其次，石膏像素描写生的对象大多是历代艺术大师的雕塑杰作，浓缩了艺术大师高度娴熟的艺术技巧、处理手法和审美意识。对石膏像进行素描写生，其实就是"临摹"大师作品，可潜移默化地提高艺术审美境界，学会大师对形体的处理方法，比如对头发的概括以及对神情动态的选择与表现等。再次，可通过石膏像素描写生消化吸收之前几何体和静物学习中掌握的素描知识。几何体相对规整，掌握一定技术后，比较容易表现；最后，静物有其复杂性，但造型上不易达到石膏像的严谨。可以通过学习及研究石膏像在不同光照下的效果掌握素描语言。石膏像素描写生练习作为基础训练，要求以明暗手法为主进行塑造，如图4-1所示。

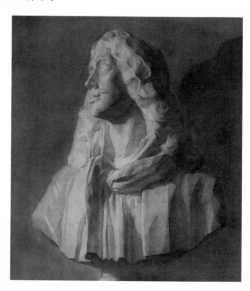

⬆ 图4-1 莫里哀石膏像素描写生（赵鹏）

4.2　石膏像素描写生中光的布置

绘画作品中光的作用不可忽视,而在石膏像素描写生中由于石膏大多为白色,如果缺少精心的光源设置,则很难呈现石膏像的特点,光的强弱以及光源角度的改变都会影响观看者对所看对象的认识,如图 4-2～图 4-4 所示。

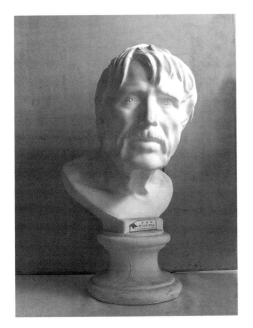

⬆ 图 4-2　侧面光源图

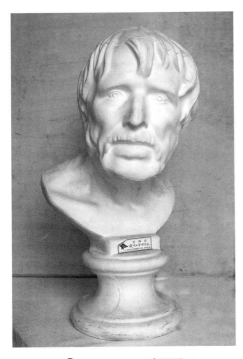

⬆ 图 4-3　正面光源图

⬆ 图 4-4　底光光源图

一些石膏像在特殊情况下的光源效果,如底光带来的陌生感和弱光带来的压抑感都是可以作为艺术探索的课题。在传统审美意识中,常将光源放置在左前上方或者右前上方,使石膏像有 2/3 的面受光,这样容易表现出最佳的描绘效果。另外,光源方向设置在偏左上或者偏右上,就会使石膏像大多以正面朝向正左前方或者正右前方,这种状态下的石膏像最利于突出表现石膏像的五官。而逆光、底光、散光等状态下的石膏像的塑造具有一定的难度,表现出的效果也不一定让人喜欢,但有必要做一些这样的练习,学习如何处理这种非常规状态。

光源距离石膏像的远近会影响到石膏像上面光影关系的强弱。光源远的时候,石膏像上光影自然、柔和,反之则明暗交界强烈,投影浓重,亮部层次少。

4.3　石膏像素描写生的方法及步骤

对初步接触到石膏像素描写生的人来说,选取一个常见的造型简洁的石膏像是非常必要的,否则过于复杂的石膏像会增加描绘难度,其结果往往会由于难度导致的画面效果不佳而产生畏惧石膏像素

描写生的心理。同时，在条件允许的情况下，可选取自己有感觉或者觉得适合自己描绘的最佳角度，也可以找一幅描绘好的石膏像作品，参照其角度和光景布置石膏像。这样可以增加学习兴趣。当自己描绘的作品与书上的作品效果接近时，心中的成就感无疑是学习的一种促进剂，而寻找或对比与范本的差距，也是一种科学进步的有效方法。

4.3.1　经营位置

一幅作品正式开始画的时候，首先要做的就是构图，构图关系到整幅画完成后的大效果，所以先要根据石膏像的特征考虑构图是满一些还是宽松一些，有的石膏像的形呈现出　种外张力量，如果安排过小，势必会破坏石膏像带给人的视觉效果。这类石膏像有《马赛曲》《巴底农女神》《大卫》等。还有一类石膏像的形象显出内敛收缩的姿态，可以在构图时略微将轮廓收一下，这类的有罗马青年像、伏尔泰像、米开朗琪罗像等。当然，总体上的构图原则是尽量饱满，并做到上紧下松，切忌胀满，如图4-5所示。

⊕ 图4-5　荷马石膏像素描写生步骤1

定位置时先用直线确立石膏像的左右关系，或者用最简易的轮廓线法将石膏像的轮廓用线在纸上圈出来，这时不必要求准确。

接着从石膏像的结构入手。结构意识应该是贯穿绘画始终的。结构表现为面的转折，也就是用线条在轮廓内寻找大的转折线，如眉弓、耳尖、嘴唇、下巴、脖子等的交接线。左右结构则需先将脸的下面与侧面分开，再细化到五官、头发、底座等正侧面的转折。

4.3.2　明暗的表现

铺上明暗时应遵循先虚后实、先方后圆、由上而下以及由交界转折明显处着手绘画等原则。我们知道，绘画时通过长时间练习，写实是可以达到的能力，而往往写实会给人一种错误的印象是越实越好，实际上真正在写实绘画上有成就的画家都知道，写实作品到最后最难的是如何写虚。从一张白纸到一幅作品完成，其本身就是一个从无到有、从实到虚的过程，如果很多地方一下就画完了，没有给后面的深入塑造留有余地，将会影响作品效果，即使可以通过修改达到目的，但整幅画完成起来会显得很累。

由上而下的目的是遵循光照顺序，并不是说违背了这些原则就画不出好作品，而是通过这种顺序可以培养一些整体意识。根据光影和结构找出明暗交界线，并从明暗交界线处开始由上而下铺色调，此时整体浓度画到六成左右，如图4-6所示。

⊕ 图4-6　荷马石膏像素描写生步骤2

4.3.3 深入塑造并全方位关照

素描作品的出彩全靠此阶段的精心创作。深入塑造、精心刻画的过程中始终要观察画面的整体关系，不能一叶障目而不见森林，否则会出现许多问题。深入塑造还须注意一个度，这个度一般从完成作品的时间上来掌握。半天完成作品所用的手法与一周完成作品的所用手法肯定不能完全一样，如忽略这个问题，要不画不完，要不太草率。

深入刻画时从何处下笔并不一定全凭各人喜好，初学者最好按照顺序进行，科学合理地安排顺序相当重要。一般情况下是从眉眼之间寻找下笔处，这样做的好处在于可以先完成眼睛这一重要的传神区域，有助于树立信心。从此处深入刻画还有一个重要的优点，即将此处作为一个参照区。我们知道，在深入刻画过程中，对象的形体还会随着深入刻画的进行而有所变动。先塑造好五官，再将这一部分固定后，周围形体的大小、距离的长短都可依照五官这一中心区域随时调整。由于前面阶段确立了基本形和艺术明暗关系，此时并不需在二维平面上作画，而应进入三维实体创作阶段。下笔要有触摸意识，明暗的深浅与光照结合起来，应时时回想在几何立方体绘制时的感觉与方法，如果几何立方体能画得较好，那么此时的塑造将不成问题。要注意大小体积的主次关系和空间关系，以及面转折的方圆关系，还应注意任何一个面与另一个面的转折处必然有一个很细小的面，只要面的方向产生了改变，明暗必然会有变化。

4.3.4 整理调整阶段

不论深入刻画阶段如何保持整体意识，都难免会出现或多或少的缺点或不足，故在深入刻画后应统观全局，从感性入手，运用理性分析方法，通过调整使画面完善。调整阶段并无一个明确规则，一般以整幅作品画完一遍为止。对作品整体的把握应从两个方面考虑：一方面是依据自己初见实物的印象，另一方面是优秀范画的效果。前者遵从自己的感知，后者从学习的角度有据可依，会更为有效，如图4-7所示。

⊕ 图 4-7 荷马石膏像素描写生步骤 3

4.3.5 石膏像素描写生范例

石膏像素描写生范例如图 4-8～图 4-11 所示。

⊕ 图 4-8 小卫石膏像素描写生（江严冰）

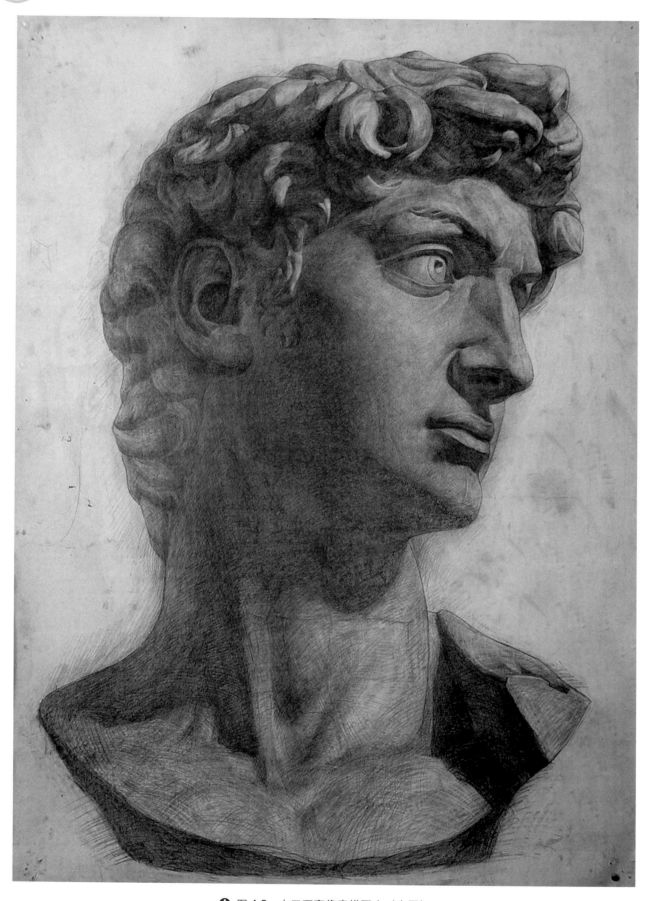

⊕ 图 4-9　大卫石膏像素描写生（朱平）

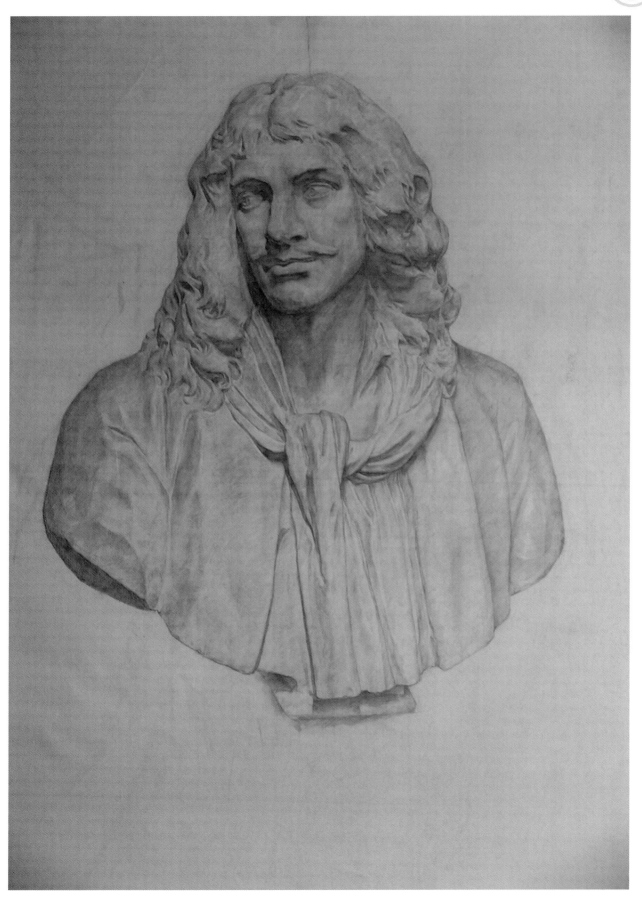

⊕ 图 4-10　莫里哀石膏像素描写生（江严冰）

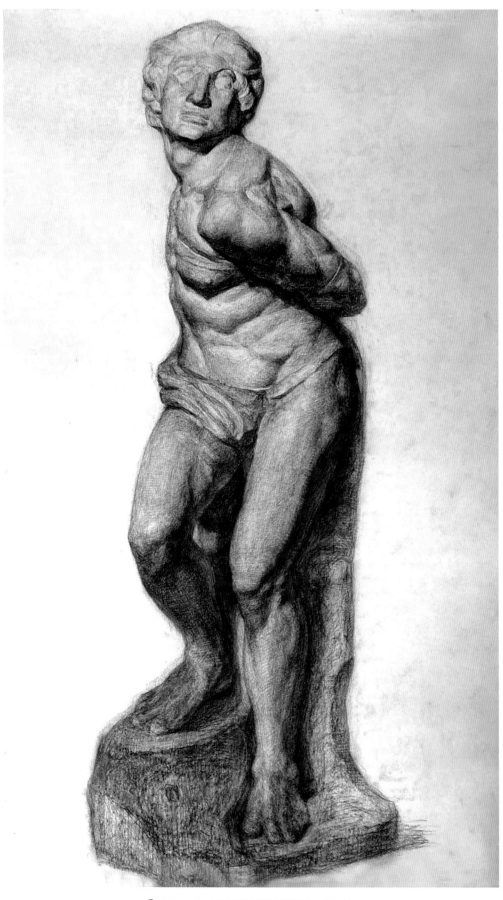

✦ 图 4-11　奴隶石膏像素描写生（朱平）

4.3.6　学生石膏像素描写生作品

学生石膏像素描写生作品如图 4-12 ～图 4-21 所示。

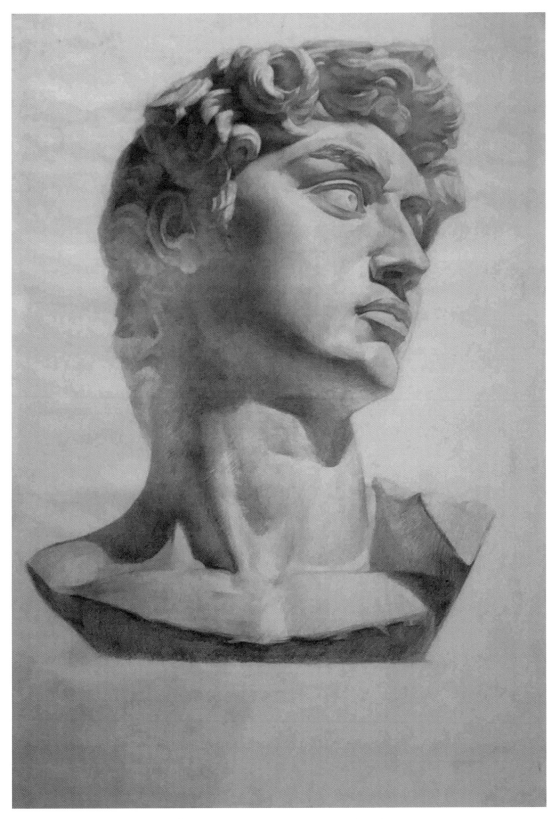

⬆ 图 4-12　大卫石膏像素描写生（赵鹏）

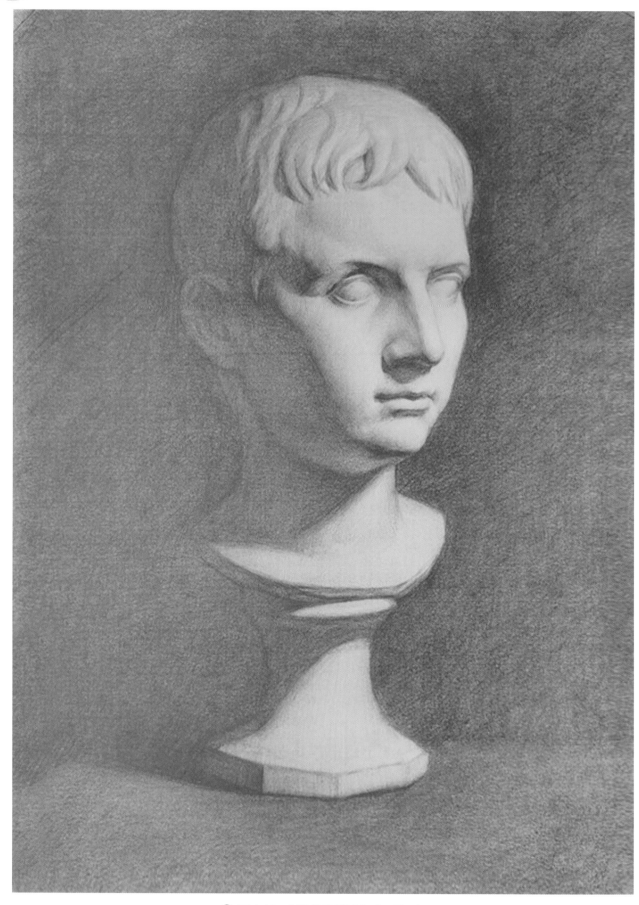

✚ 图 4-13　石膏像素描写生（王子玥）

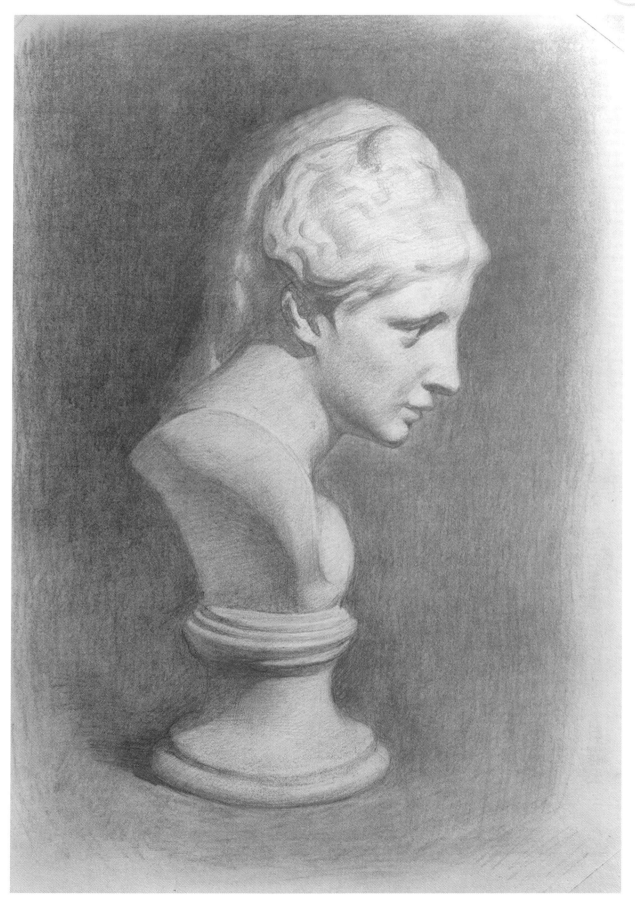

➊ 图 4-14　石膏像素描写生（薛文灵）

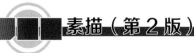

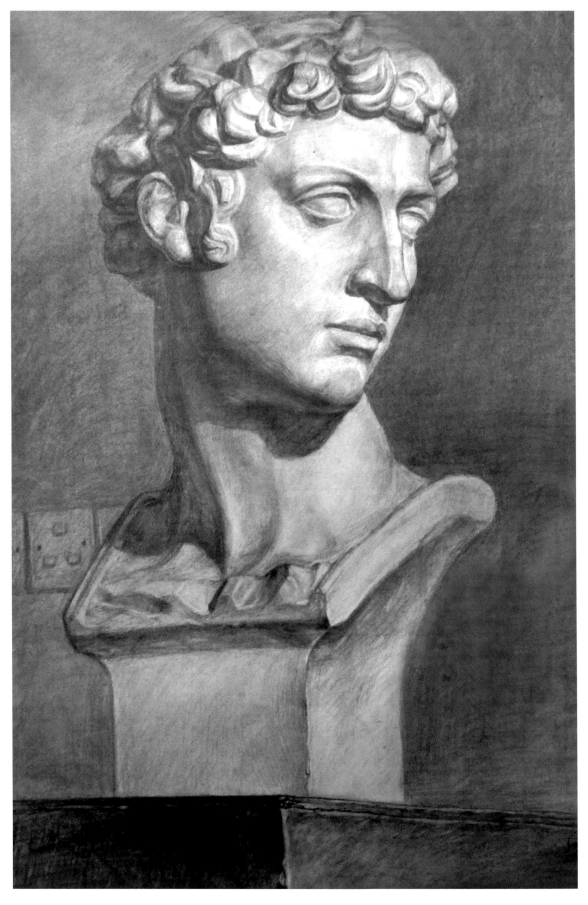

🔵 图 4-15　小卫石膏像素描写生（宋陆陆）

🕂 图 4-16　莫里哀石膏像素描写生（余静文）

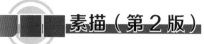

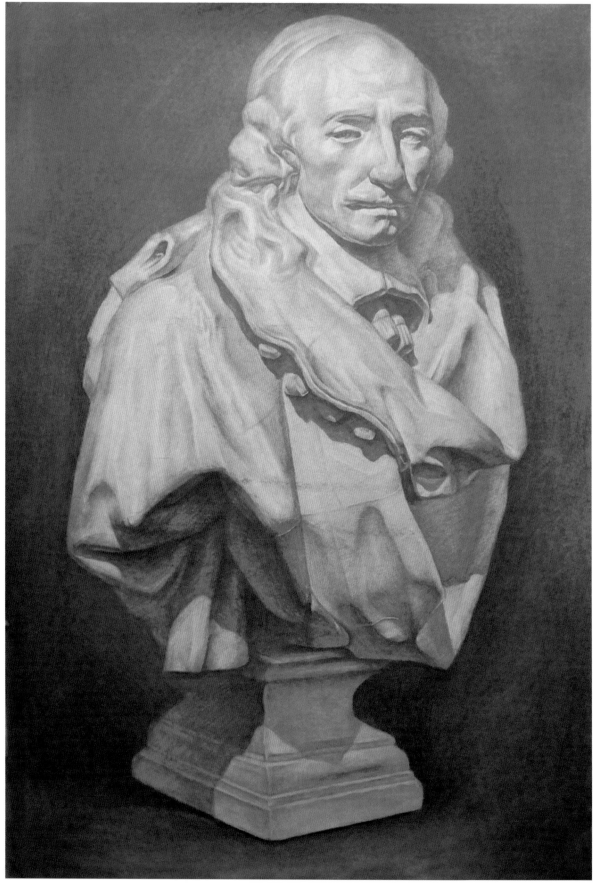

⊕ 图 4-17　莫里哀石膏像素描写生（吴志文）

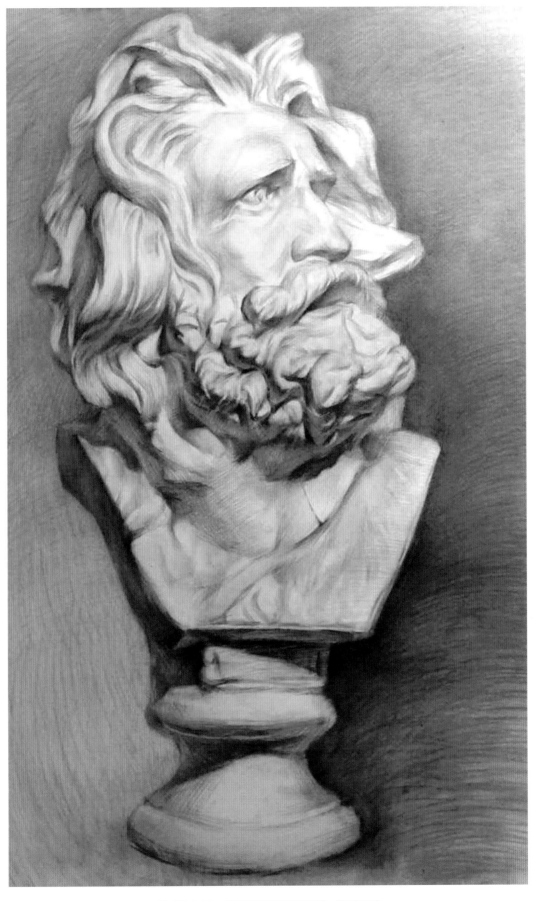

⬆ 图 4-18　马赛石膏像素描写生（孙天宇）

⊕ 图 4-19　荷马石膏像素描写生（李旋）

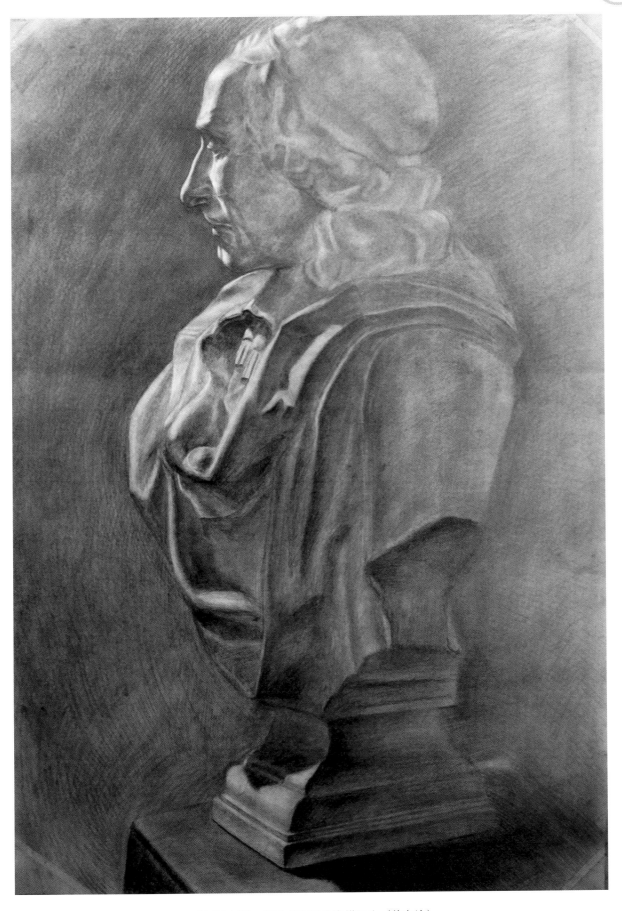

☝ 图 4-20　莫里哀石膏像素描写生（徐东滨）

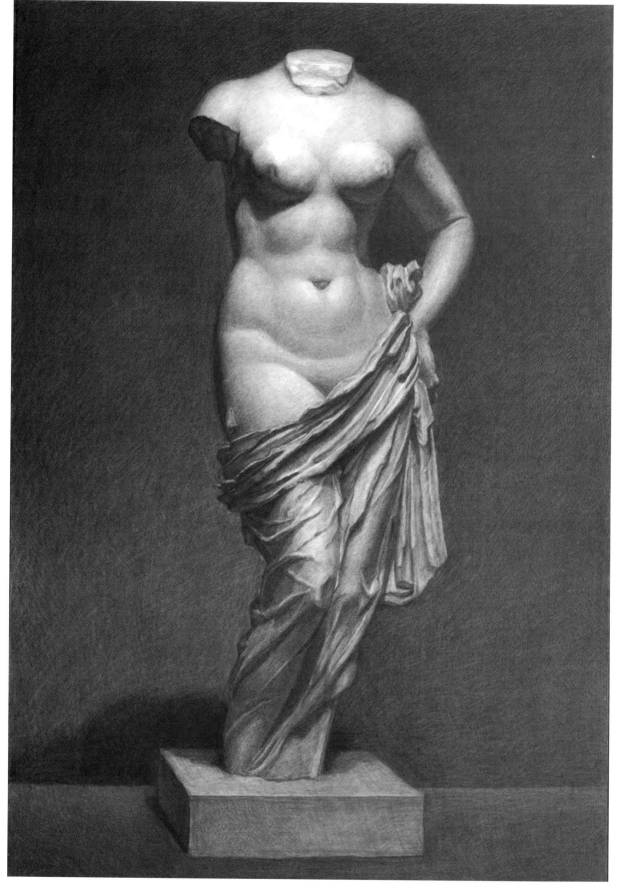

⊕ 图 4-21　全身石膏像素描写生（李旋）

4.4　本　章　小　结

　　本章主要介绍了石膏像素描写生的目的、任务与具体素描写生的方法和步骤。石膏像素描写生是素描中连接静物与人像绘画的一个过渡。石膏像的形象一般都是西方雕塑精品,凝聚了杰出艺术家的审美精华。通过对石膏像的素描写生,既锻炼了作品表现的能力,提升了对造型的认知力。在石膏像素描写生中不需要我们过多地考虑如何组织各物体之间的关系,更多的是要选取适合的角度并设置合适的光源,应做到能展现石膏像的最佳状态。

　　石膏像素描写生的方法、步骤需要下功夫进行特别的研究,因为石膏像的形象已经深入人心,在形上稍有偏差就会被看出来,所以在打形的阶段必须反复推敲、完善,每个步骤都要认真完成,做到步步为营,心中有数。

思考与练习题

　　1. 石膏像素描写生的目的是什么? 石膏像素描写生与静物素描写生有什么不同之处?

　　2. 石膏像素描写生中光的重要性是什么? 如何布置石膏像素描写生中的光?

　　3. 简述石膏像素描写生的基本步骤。

第5章
人 像 素 描

本章要点：

本章介绍人像的实际绘画应用，分头像和半身像两部分。头像部分先从解剖结构开始介绍，将五官解剖一一做了分析。学习者必须要掌握基本的解剖知识，这样才能在绘画中做到有表有里，不空洞之味。形体的概括能力是素描学习者应该具备的一种重要能力，所以本章在解剖知识的基础上还提出在体与面方面形体的概括。

半身像涉及的解剖知识和更多体块的概括以及半身像的动态是学习的重点，同时对衣服衣纹的处理也是本章需要重点掌握的内容，而手部部分的绘制有一定的难度，需要对此多做练习。

在素描的学习中，国内的艺术院校都将素描人像作为必修的课程。人像素描是围绕人物的头像、半身像以及全身像展开的，一些院校出于实用的考虑，省略了全身像的学习，但是仍有艺术院校还会涉及全身人像，甚至包括多人组合的表达。

素描的学习其实并不能简单地出于实用目的，还需进行系统而全面的训练。对人像的学习需要有解剖的知识和适当的想象能力。很多时候学生尽管了解了骨骼与肌肉的关系，但毕竟是隐匿在皮肉之下，所以不太好恰当表现。半身像中人体的部分也是如此。我们要学会运用想象力透过表面考虑内部的结构，并能在表面展现出内部的结构关系，这是人像学习中的重点和难点问题。

5.1 头 像 素 描

5.1.1 头像解剖知识

为了在描绘人物时更客观真实地表现对象，文艺复兴时期画家开始研究人体解剖知识，如达·芬奇曾解剖过许多的尸体并根据解剖将人体骨骼、肌肉甚至内脏、血管都做了详尽的图录。直到现在，我们仍会将人体解剖的基本知识作为绘画的基础，并且还有艺术设计院校专门开设的解剖课程。头部的骨骼和肌肉很多，学生须能将所有的骨骼、肌肉的名称和他们之间的架构连接关系默写出来，素描写生的时候才会运用自如。退而求其次，则有必要掌握一些可影响到形体表面起伏的骨骼和肌肉的特征。

1. 头部骨骼

如图 5-1 所示，人头部骨骼有 22 块，分脑颅和面颅两大部分，除额骨、枕骨、下颌骨各一块外，其余顶骨、颞骨、蝶骨、颧骨、上颌骨、鼻骨、筛骨、泪骨各有两块。在头骨上有一些明显的结构点，被称为骨点，这些骨点对面部的描绘有着举足轻重的作用。在面部肌肉较少的部分有额骨、颧骨和下颌骨，其中额结节、眉弓、颞窝、鼻骨、颧骨、颏结节等是比较明显的，是进行绘画时应重点表现的骨骼骨点。

⊕ 图 5-1　头骨

2．面部肌肉

对照图 5-2 人物脸部的标记处，我们会发现图 5-3 中皱眉肌、眼轮匝肌、降口角肌、下唇方肌都与面部起伏有明显的关系，而额肌、提肌、小颧肌、大颧肌等肌肉对人物面部刻画并没有明显的影响，所以从某种意义上说，我们只需要掌握面部几个重要的团块状的形体，就达到了头像素描学习的目的了。

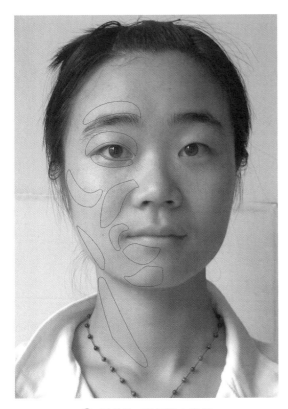

⊕ 图 5-2　面部肌肉表征

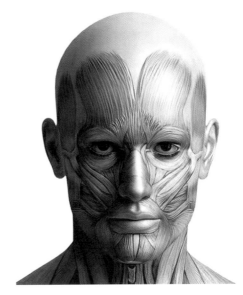

⊕ 图 5-3　面部肌肉

3．面部其他组织

除去骨骼与肌肉，对面部起伏有很大影响的就是脂肪和皮肤，脂肪越多，脸庞越饱满，脸上的起伏越小，而年纪越大，皮肤越粗糙、松弛，在脸上也会造成更多细小的皱褶沟壑一样的凹凸。所以在描绘人物头像时要由内而外地研究头部的骨骼、肌肉、脂肪、皮肤的特点。

4．头部比例

长三停，横五眼，这是前人概括头部的基本比例。人的五官位置和形态特征各有差异，从正面看人物头部，从发际到眉毛，从眉毛到鼻头，从鼻头到下颌等距离的三段为三停。两只耳朵中间的距离为五只眼睛的长度。成人眼睛在头部的 1/2 处，儿童和老人略在 1/3 以下。这些头部的比例通常只能作为开始进行素描写生时参考，最重要的是在实践中灵活运用，正确区别不同的形态结构，才能描绘出对象的个性特征。

5.1.2　头像的基本体面关系

1．形体结构的理解

图 5-4 所示是意大利画家卡姆比雅索（1525—1585 年）的一幅作品的草图，画家运用基本的块状形体将人的动态、比例很好地表现出来，身体各部分的方向关系非常明晰。之后许多画家在作草图时都

会运用这一方法。我国 20 世纪 50 年代出版的美国画家佐治·伯里曼讲解人体解剖知识的系列图书中，将人体运用体块的方式做了解析。之后我国很多讲解素描的书中也借用了这一理解方式。

🔄 图 5-4　大师草图

用几何块理解人像的优点很多，首先，让初学画者养成整体观察思考的习惯，不会陷于不作比较的局部观察的错误方式；其次，一旦掌握了用几何块概括形体之后，理解人像的透视关系也就轻松了许多，对形体体积的表现也有了依托；最后，我们绘制的素描作品都离不开光线的处理，面对几何体，我们总会不费吹灰之力就能处理好明暗关系。

2. 头部形体结构

图 5-5 所示是一个较为概括的头部的几何体组合，而图 5-6 所示是根据人像做的块面的具体分析，我们在学习时需要将这样的块面图默画出来，并能根据几何体的透视变化，默写出多种角度的人像体块关系图，掌握了这样一个公式样的表现方式后，只

需要在素描写生中根据描绘对象的特征做适当的调整，就可以完成素描的绘制了。

🔄 图 5-5　头部几何体组合

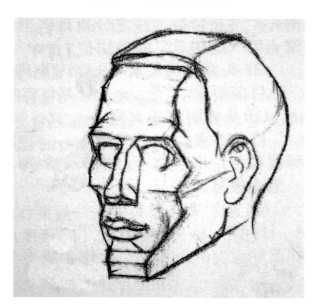

🔄 图 5-6　头部块面图

如图 5-7 所示是达·芬奇作品的局部。达·芬奇主张用蛋形理解头部的体积，面对他的这幅作品，再对照图 5-6，就会发现再柔美的脸庞也符合基本的几何体块关系。划分人的形体结构是为更好地理解头部的体积，将人的头部结构予以几何化的归纳。头部骨骼是头部基础造型的所在。它的形状处在圆球体和立方体之间，从整体上可以概括成一个圆球或立方体或楔形之间的复合体。用立方体或

球体概括头部,便于掌握头部的空间结构。如图 5-8 所示,眉、眼、鼻、嘴处在一个面上,耳朵则长在两个侧面上。

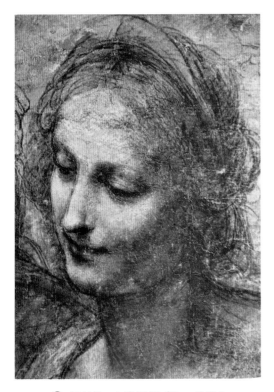

⊕ 图 5-7　人像局部(达·芬奇)

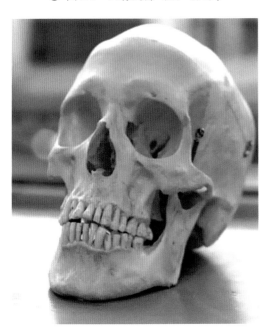

⊕ 图 5-8　头骨

3. 立体观念

一切物体都是由其高度、宽度和深度组合而成的,即物体是处于三维空间中的。初学者对物体缺乏体积感和空间感,有的人只能画出有宽度和高度的二维空间的物体,却不能画出深度而体现出空间感。素描虽然也有表现对象质感、体感以及不同色感的任务,比如画头像时,眼睛是透明的,头发蓬松而颜色较深,但它们首先都应具有立体的概念。初学者总是看不到对象的体积而仅看到对象的不同颜色,所以不能把深色的受光部画亮,也不能把浅色的背光部画深,总是停留在物像的表面,物体各种固有色的观念影响了他们对明暗变化的描绘。为了便于掌握体面的立体观念,我们把复杂的物象划分为体面关系,在此基础上树立起在空间深度上塑造形体的概念,而不是只在平面上描绘。这一点不是轻易能够做到的,需要掌握透视知识和形体结构,要注意培养这种观察、认识和分析物体的习惯,才能正确把握物体在画面上的恰当位置,做到看到立体就画成立体。

5.1.3　头像素描写生步骤

头像素描写生步骤如下。

(1)根据头部的基本形体,用较轻的虚线在画面定出头顶到下颌整个头高度和宽度的位置,并画出大的轮廓。注意头、颈、胸的动势和穿插倾斜的关系,构图要适当,不宜过满,如图 5-9 所示。

(2)画出头部的中轴线,找出大的几何形体,确定五官位置和比例透视关系,对头部进行立体的切面分析,连同每个骨点对形做进一步的调整,如图 5-10 所示。

(3)从明暗交界线和暗部入手,先画出大的体块和色调关系,同时要注意虚实变化,不能平均对待,要把握好对象的虚实及轻重的变化,如图 5-11 所示。

(4)在完成大的体块和色调的基础上,可进一步刻画,从明暗交界线向暗部和固有色过渡,注意灰部的起伏变化和详细描绘,如图 5-12 所示。

(5)最后的调整阶段要对画面进行整体的概括,而不是对每个位置进行平均调整,这个阶段要多看,可以从整体上看,也可以艺术化地看,要表达出你对对象的感受,如图 5-13 所示。

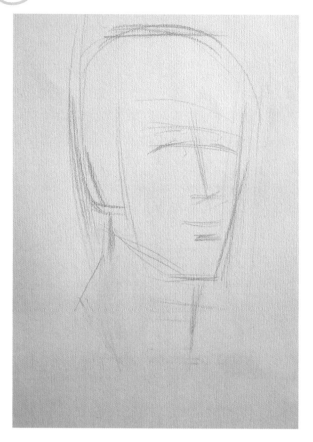

☦ 图 5-9　头像素描写生步骤 1

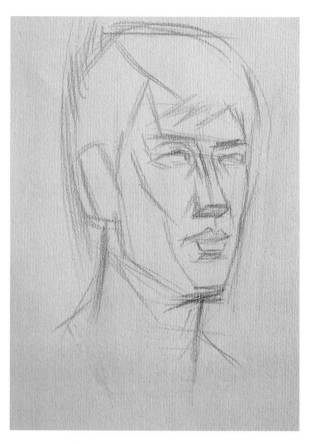

☦ 图 5-10　头像素描写生步骤 2

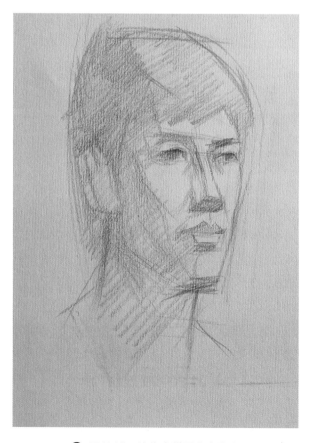

☦ 图 5-11　头像素描写生步骤 3

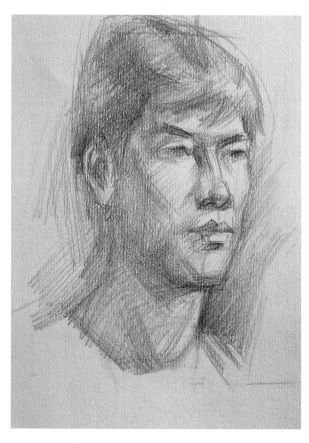

☦ 图 5-12　头像素描写生步骤 4

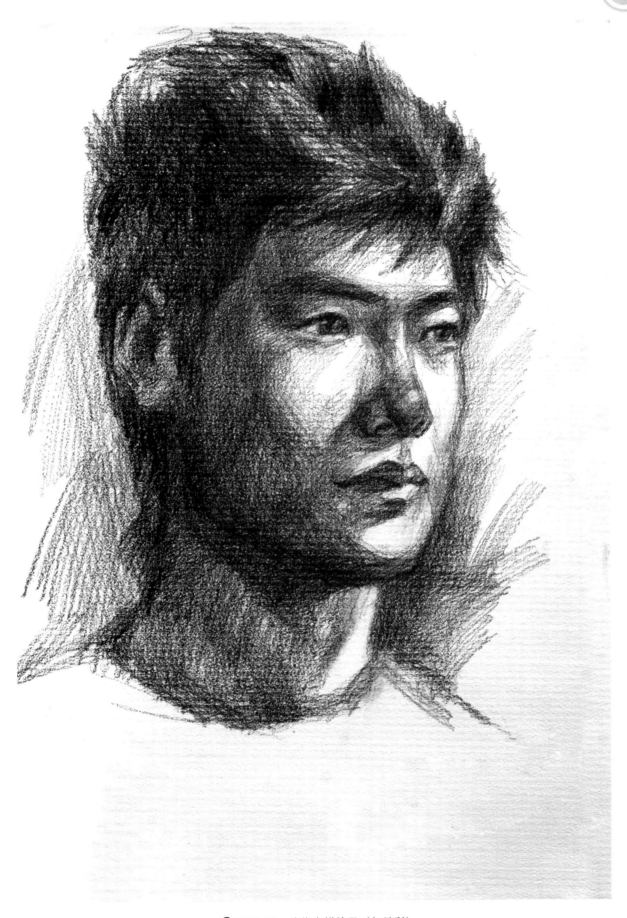

✛ 图 5-13　头像素描效果（邬胜利）

5.1.4　头像素描范例

头像素描范例如图 5-14 ～图 5-17 所示。

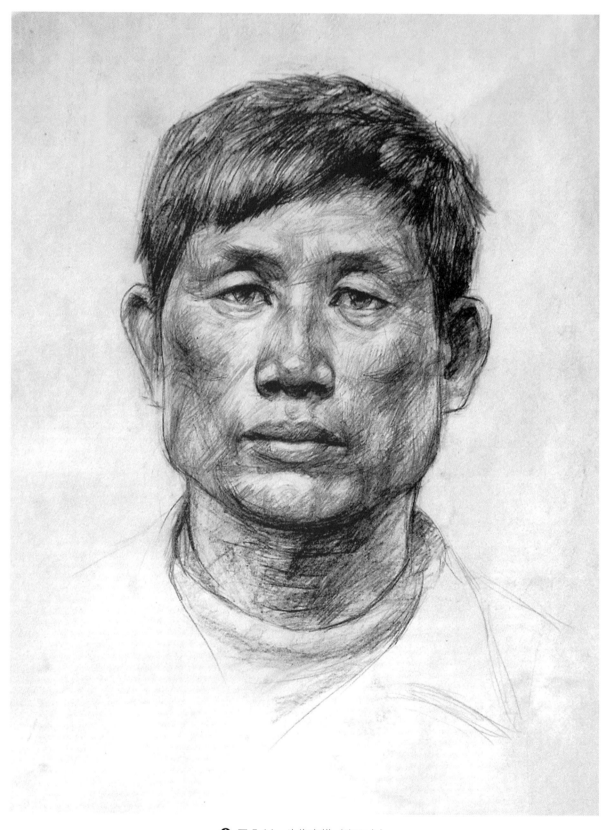

⊕ 图 5-14　头像素描（张五力）

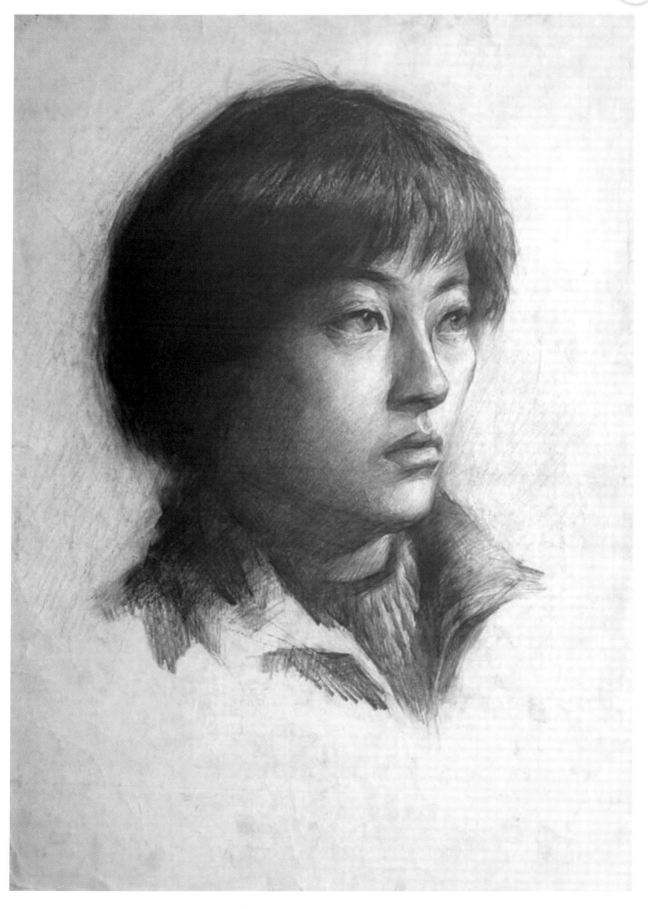

⊕ 图 5-15　头像素描（顾森毅）

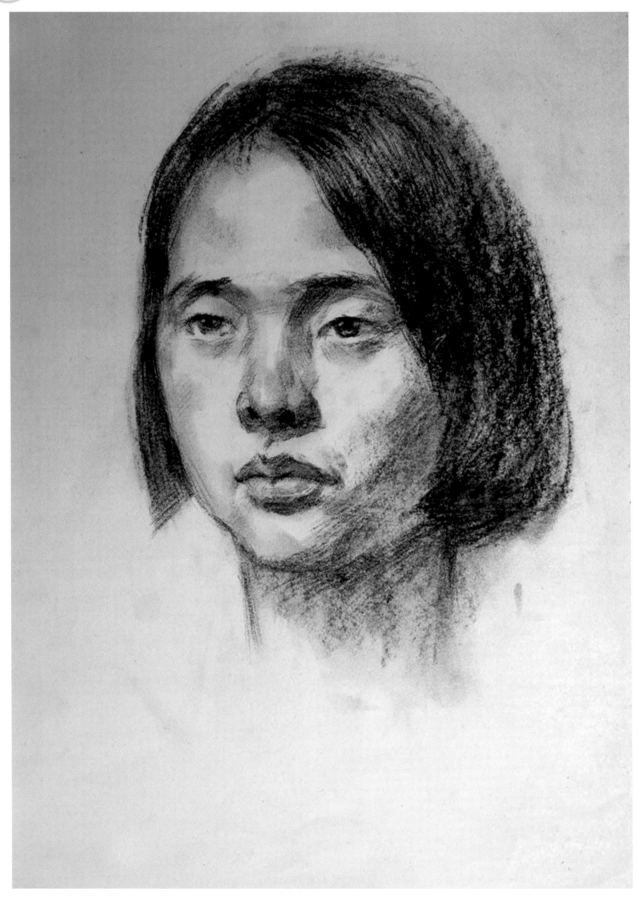

⊕ 图 5-16　头像素描（李安东）

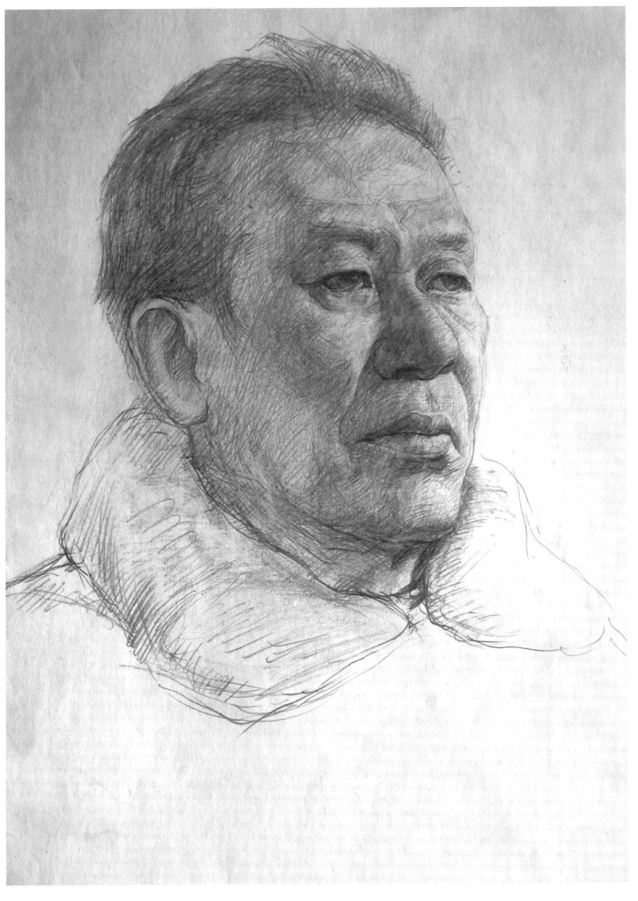

⊕ 图 5-17　头像素描（江严冰）

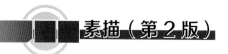

5.1.5 学生头像素描作品

学生头像素描作品如图 5-18 ～图 5-20 所示。

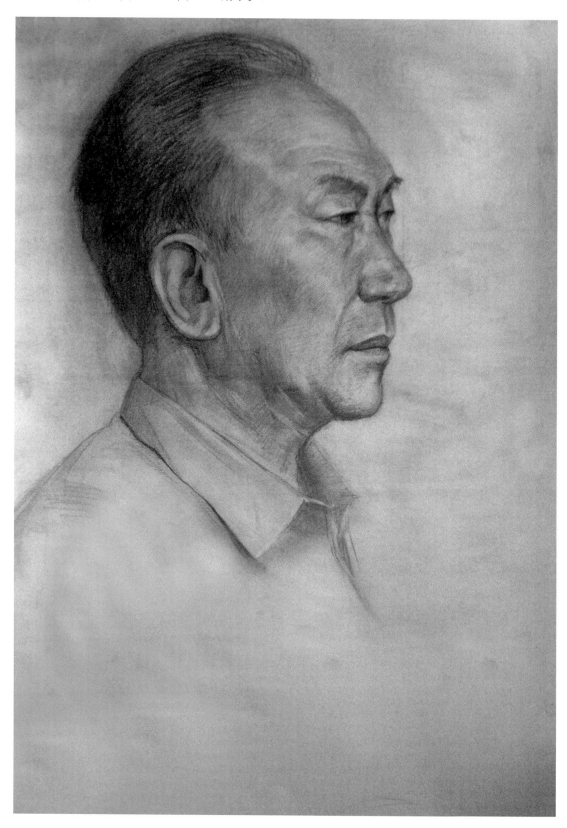

↑ 图 5-18 头像素描（岳海娲）

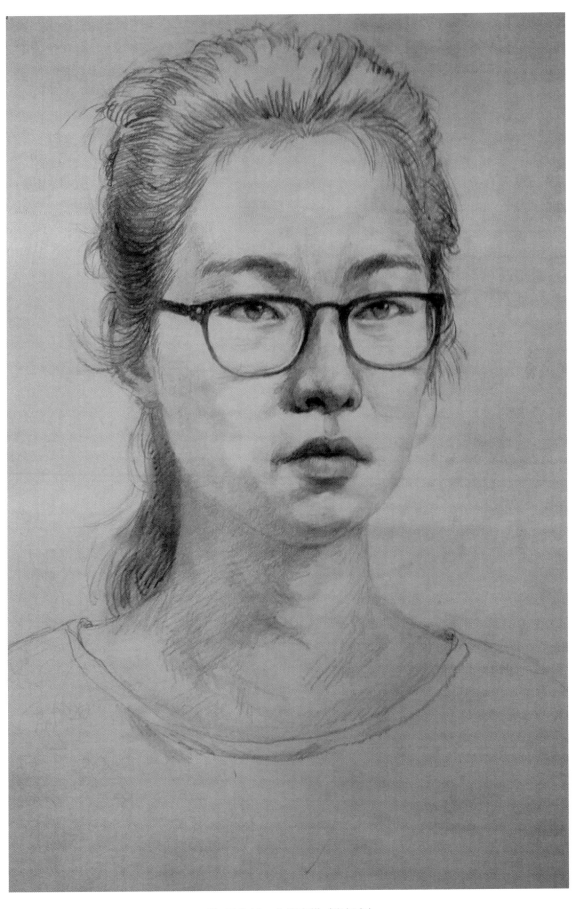

图 5-19　头像素描（张智文）

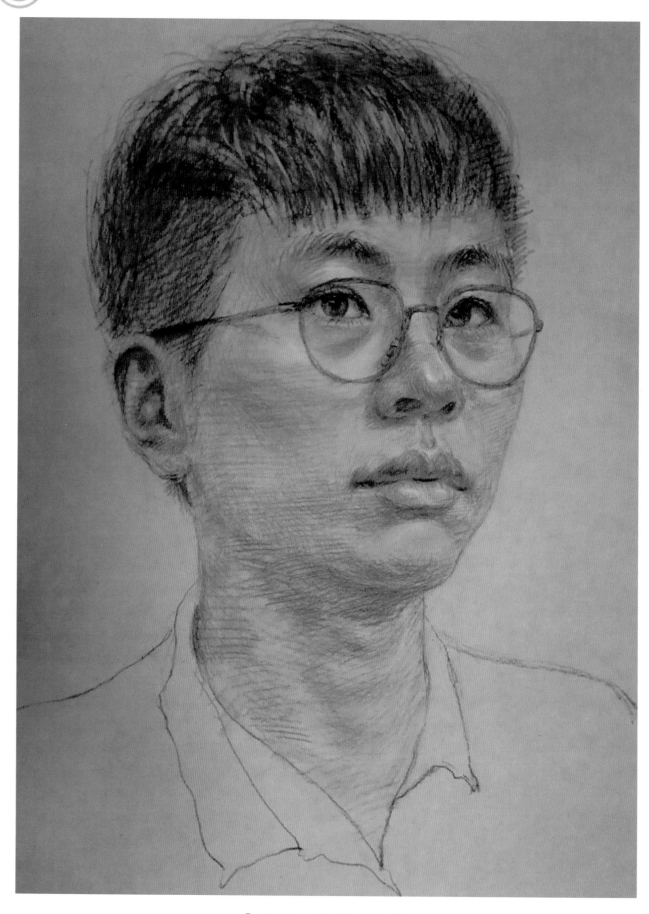

⬆ 图 5-20　头像素描（袁大伟）

5.2　半身像素描

半身像素描是全面总结素描基础技术,探索素描多种表现形式的素描综合学习阶段。头像、胸像、半身像及全身人像都属于人物肖像素描。有头、颈及胸部形象的素描一般称为胸像素描,有头、颈、躯干并包括双臂及手的素描称为半身像素描。胸像素描比头像素描趋于完整,半身像素描与胸像素描相比人物更富有生活气息,给观者亲切感。半身像素描对头和手的特征及其服饰的刻画,要求做到形神兼备,以突出半身像素描的独立艺术审美形式。

画者应学会在平时多观察人物在生活中的动态及形象,形成感性认识,并善于总结作画经验,要掌握从人物形象整体特征出发的观察方法,在此基础上还要由表及里探究人物的内在和外表统一美,再通过艺术美的方法去表达对人物的认识和感受。

5.2.1　半身像素描写生的要点

在描绘对象的形体特征和身体结构的同时,还要考虑反映人物的精神面貌和人物的动态形象。在描绘衣服的式样和进行整体处理时,要表现出人体对衣服的影响和它们之间的内在关系。在对局部进行处理时,不但要刻画得精细入微,还要对对象进行整体的艺术描绘。对技法的运用方法不但要熟练掌握,还要有所创新。

1．半身像素描的难点与特征

对画半身肖像一般的要求是,人物上半身体态要生动、自然,并与脸部、手部一起进行传神刻画;把握好色调、明暗层次、边缘线、体面透视与空间感的关系;采用艺术化的概括手段和各种表现手法,这些都是半身像素描的难点。

对象的外形应该是比较容易显现内在特点的,动态和手势可以生动地表现对象的具体特征,如图 5-21 所示。创作时要注意对象的生活经历、年龄、性别等的差异性和各自的外貌特征;要注意对对象的表情等方面的探索,要能生动地表现出具体

人物的形象;掌握衣褶的造型规律以及衣褶要表现出的人体内部结构,注意整体的处理,不宜过碎。

⬆ 图 5-21　女子半身像

2．半身像的动态设计与构图

半身像素描着重表现的是人物动态的形象特征,最好选择那些形象特征明显,服饰具有鲜明个性特点和地域特点的人物。人物上半身应体态明确、协调自然。在训练的初期,人物的服饰不应该有碍于身体结构的表现,人物的形象和结构造型应该鲜明。头和手的位置要得当,不能遮掩,要突出形象的整体性。在训练的过程中,可根据人物个性和区域特点设计一些动作情节,如扶物、弹琴、手持物品等,还要安排一定的背景和环境,在设计动作时不可死板、重复,应该增强在半身像素描的练习中的专业性。

半身像素描的构图比头像素描要复杂一些,我们可以先设计一张小纸样稿,这样在正式的作画过程中就可以做到胸有成竹,也能画出理想的构图。构图的基本要求是把头、颈、胸到手的形象都完整地画出来。画面安排得当,使画面趋于美感,这样的构

图才是上乘的。千万不可胡乱地下笔画,顾此失彼,或不能完整地画出半身形象,或者构图不美,这样不仅不美,反而浪费了时间,所以构图也是画好半身像素描的一个关键。

此外,光线应以突出人物面部五官和手的形象为基本出发点,不可千篇一律。

3.半身像比例位置

我国素描创作中的人体大多沿用苏联时期的比例关系,如图 5-22 所示。"立七坐五盘三半"是前人总结的成人人体的比例关系,说的是男女成人比例是七个半头高,男性肩宽为两个头宽,是身体最宽的地方,而女性最宽处在盆骨。男性身体的长度中心在耻骨,而女性在耻骨以上。小孩全身的比例特点是头大腿短。了解这些是为了作画时合理区分人的基本部位,但是现实社会的人体形态各异,这个标准也只是我们作画时的参考。

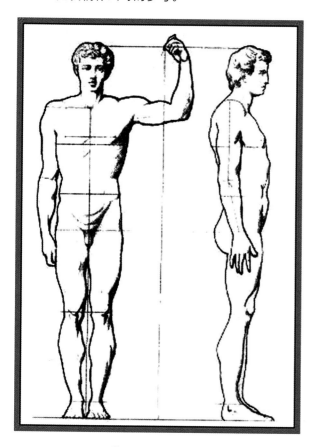

✚ 图 5-22　人体比例图

在画准半身像的大体轮廓和比例的同时,要落实好预想人物的位置,最好的方法是按照自己构图

的小样稿,首先确定画面上方的头顶和下方手的轮廓位置,定出画面的高度,再确定左右宽度,画出半身像的大体形象。之后,退远观察和分析这些点的比例位置及垂直、侧斜的关系是否正确。这一阶段应该多看,并且应多下功夫进行调整。

以头长为标准比例,相继确定头的宽度及两肩、两肘、两腕等,然后检查透视、位置、比例关系,再继续画出头部、手部及上半身体态的内外轮廓线。

在作画的过程中应该注意,上半身的身体造型往往被衣服遮盖,不容易看清内在的结构和衣服褶皱的关系,所以在确定肩、肘、衣袖、衣领、胸等轮廓时,要注意观察并理解衣服与人体造型的内在关系,不能凭直觉盲目地画,这样可能出现错误。半身像素描的刻画重点是头部和手部形象,画头部形象的轮廓方法和要点与头像素描相同。

5.2.2　半身像解剖知识与体块关系

1.半身像骨骼和肌肉

（1）骨骼。画人体,首先要了解骨骼,骨骼是人体的支架。对人体外形来说,骨骼的影响非常明显。全身分为头骨、胸廓、盆骨三部分,它们是由弯曲的脊椎连接而成。人在站立时,三部分的位置是重叠的,肩骨附在胸廓之上,与手臂的骨骼相连,下肢的骨骼与盆骨相连,由于脊柱的活动,头骨、胸廓、盆骨之间的关系会发生很多变化。躯干是由四段弯曲的颈椎、胸椎、腰椎和骶椎组成。

通常情况下,人体胸廓的外形接近椭圆形,上部较尖并由肩骨覆盖,在外形上变得很宽阔。胸廓下面的肋骨形成肋弓线,在胸部挺起时可以看到,人体活动时人的肋弓线与肩的关系是固定不变的,这在造型上是比较重要的标志。

人的背部时常随着手臂的动作改变外形,如手向前伸时,肩胛骨会分开很多;手臂往后拉时,肩胛骨靠得又很近;手上举时,锁骨的位置也会发生改变。

盆骨承受整个身体的重量,向下连接下肢的大腿骨。女性的骨盆位置要比男性高,倾斜度更大,与

男性相比在外形上较宽。

（2）肌肉。人体肌肉有三种类型：一种是受人的意识支配的肌肉，叫随意肌；另一种是不受人的意识支配的肌肉，叫不随意肌（如运送食物入胃的肌肉）；还有一种叫心肌，为心脏所特有。肌肉按位置，分为胸肌、腹肌、腰肌等；按功能，分为屈肌、伸肌等；按形状，分为长肌、短肌、阔肌等；按肌头数，分为二头肌、三头肌和股四头肌；按纤维排列方向，分为梭形肌和羽状肌，羽状肌又分为普通羽状肌、半羽状肌以及多羽状肌。

骨骼肌是人体运动系统的动力部分。全身肌肉分为头颈肌、躯干肌和四肢肌三部分，共有 600 余块，约占体重的 40%。

一块肌肉一般由肌腱和肌腹两部分组成。肌腹是肌肉的中间部分，柔软而富有弹性，有收缩性。肌腱在肌腹的两端，由结缔组织构成，色白而坚韧，没有收缩性。肌肉可分为长肌、短肌、阔肌、轮匝肌四种。长肌多分布在四肢，收缩时可引起大幅度运动。短肌多分布在躯干深部，收缩时运动幅度较小。阔肌分布在胸、腹壁及背部深层，除收缩时能完成躯干的运动外，还对内脏起保护和支持作用。轮匝肌位于孔裂的周围，收缩时会关闭孔裂。

肌肉一般附着在邻近的两块以上的骨面上，跨过一个或多个关节，收缩时牵动骨并引起关节的运动。人体的任何运动，即使是最简单的运动，都要有肌肉的配合才能完成。在完成某一动作时，起相同作用的肌肉叫协同肌，起相反作用的肌肉叫拮抗肌。我们在素描学习中只需掌握主要的部分，即具有明显人体特征的部分即可。

2．半身像的体块关系

（1）半身像形体结构。

躯干从正面看，胸廓和腹部可以简单地区分为两个梯形，如图 5-23 所示。从背面看，脊柱骨的直线和肩胛骨划分出了背部的基本形。躯干的侧面，胸和盆骨的倾斜关系构成了侧面的形体特征，头与胸廓都是向前下方的，颈项与骨盆相反。

（2）半身像立体观念。

人处于空间环境之中，所以是由高度、宽度和深度组合而成的，即我们前面所说的三维空间。初学绘画者往往缺乏物体的三维空间概念，所以在学画之初就应培养其用立体观念去对待客观世界的所有物体。

为了便于掌握人物体面的立体观念，我们把复杂的物象划分为体面关系，在此基础上，树立起在空间深度上塑造形体，而不是在平面上描绘这一概念。这一点不是初学者能够轻易做到的，除了需要掌握透视知识和形体结构，还需要注意培养观察、认识和分析物体的习惯，才能正确把握物体在画面上的恰当位置，只有能做到看出了立体，才能画得出立体，如图 5-24 所示。

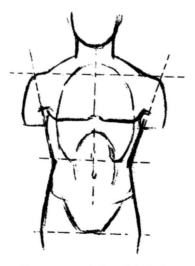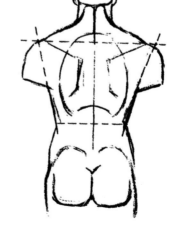

🔸 图 5-23　半身人体肌肉 1

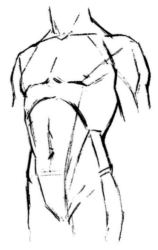
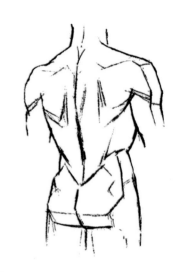

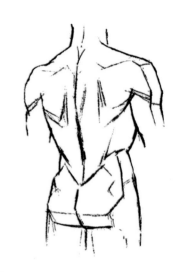 图 5-24　半身人体肌肉 2

5.2.3　手的结构造型规律

要想画好手的形象，应该从认识手的一般造型特征和运动规律入手。手的运动受到手臂的影响。

1．手臂

我们可以根据手臂在活动中产生的外形变化抓住以下两个方面：一是骨骼关节（如肘关节）的变化规律，二是手臂肌肉在活动时产生的外表变化。

手臂骨骼包括肱骨（上臂骨）、尺骨和桡骨（前臂骨），如图 5-25 所示。尺骨连接肱骨，而桡骨是手腕的主要部分，手部在它下面。手臂弯曲的时候，在外形上可以清楚地看到肘关节三个明显的突出骨点，并且三个骨点连成一个倒三角形。手臂伸直时，三个骨点也就并列在一条横线上，在外形上出现了凹窝。

尺骨从许多角度去看，它都像一把尺子的形状，在外形上很明显，这是由于尺骨两边从没有掩盖。手臂在旋转的时候，是桡骨围绕着尺骨转动，转动后就形成手掌的翻覆，而手臂肌肉也相应地发生了变化。

2．手臂肌肉

上臂是由三角肌、肱二头肌和肱三头肌组成的，在外形上比较明显。前臂由三组肌群组成，前侧为屈肌群，背侧为伸肌群，外侧为外侧肌群，如图 5-26 所示。在前臂内侧的屈肌群，它附着在尺骨上面，手臂活动时，始终与尺骨平行。而外侧肌群因为它的上头在位置较高的肱骨上，所以手弯曲时，外侧肌群和伸肌群合在一起，就形成前臂外侧有一个倾斜的体积块。

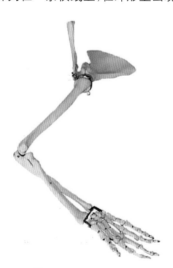

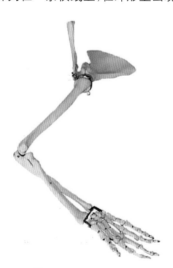 图 5-25　手臂骨骼

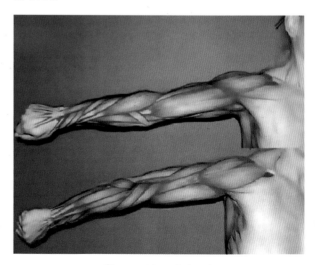

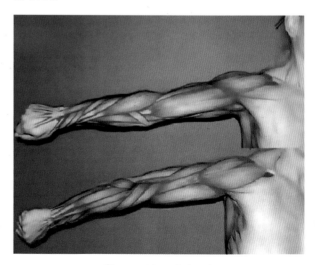 图 5-26　手臂肌肉

3．手臂的基本形和透视

掌握手臂的基本形，就能帮助我们在作画时抓

住要领。圆柱体能帮助我们更好地理解手臂的透视变化，如图 5-27 所示。

✛ 图 5-27　手臂体块

4．手

手的骨骼分为腕骨、掌骨和指骨三部分（大拇指的指骨只有两节，其他指骨各有三节）。五根掌骨的排列如折扇骨一样，呈放射状，这就决定了手指活动的特点；手指的关节都在弧线上。手背的肌腱也是呈放射状。手指合拢时，两边的手指都向中指靠拢。手握拳时，手指都向掌心集中，手掌多肉，而手背的皮肤则依附在骨骼和肌腱的外面。

手的比例，从手掌的一面看，中指占手长的一半，拇指指头接近食指的中节，小指头同无名指末节接近。从手背看去，中指超过手长的一半，如图 5-28 所示。

手腕在手臂与手连接的地方，由腕骨作为过渡（腕骨由 8 块小骨组成），由于手腕在外形上的变化不太明显，容易被初学者忽视，因此要把手与手臂的关系合理自然地画出来还需要多加练习。

5．手的基本形

手指的体块近乎四方形，上粗下细，所以不要把它处理成圆柱形。从侧面去看整个手的厚度，它们像阶梯一样慢慢下降，可以发现手腕厚于手背，手背又厚于手指，手腕的宽度比它的厚度大一倍，在接近手臂的地方要稍窄一些。为了便于理解，我们可以把手分为四个基本部分，即大拇指（包括它下面突

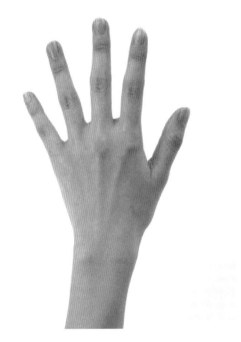

✛ 图 5-28　手部结构

起的基部）、手掌、手腕及四个手指（在一起时可以看作一整部分）。还可以进一步把手与手臂的关系简化为六根线组成的基本形。为了画好掌心的形体变化和厚度，还必须注意小指肚和拇指肚的造型。大拇指和其他四个指头的方向是不同的，当我们看到大拇指是侧面时，那么其他四指就是正面或背面。手背是微微拱起的，靠近食指的地方最高，慢慢向小手指一边倾斜，如图 5-29 所示。

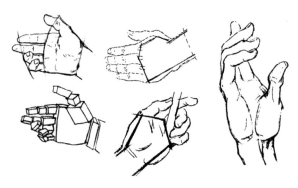

⬆ 图 5-29　手部结构

5.2.4　衣纹的画法

说到衣纹的画法，首先想到的应该是服饰，半身像素描对各种服饰及其褶纹的表现虽然不及脸部和手重要，但却是构成整个人物形象不可缺少的一部分。在作画过程中需要由表及里地进行观察和研究，切勿草率从事。衣褶的变化与内部人体结构、动作有直接的关系，人活动的时候，衣服某些部分贴着身体，而另一些部分则虚悬着，这就形成了衣服的虚实关系。弄清衣服的虚实关系后，还要进一步了解身体各部分因动作而产生的造型特点，深入研究和正确地表现这种关系是画好衣服的关键。在深入刻画的过程中，无论其衣服的式样和质地如何，一定要符合人体结构的起伏特征。衣服及衣纹形象不可能一成不变，这就要求我们对衣服及衣纹形象进行概括和提炼，避免盲目地照抄所有细节。要知道刻画衣纹的目的，首先是表现人体形象，其次是表现衣服的美感，再次是在整体素描效果中体现一定的疏密节奏，要有一定的组织和取舍过程。如在肘部关节内侧是必然要出现衣纹的，尤其是较薄衣服的衣纹往往鲜明地体现着上臂和下臂的形体形象，衣纹的走向往往呈"之"字弧形，在刻画它们时，应进行选择，只要抓住其基本特点，画出来舒服、合理、生动就可以了，没必要一丝不苟地追求与客观形象的完全一致。

前面所讲的是画衣服的基本要求，从衣褶本身的表现来说，无论是用线条还是明暗，都应着重关注它们处于透视中的立体关系。线条有来龙去脉和前后穿插。琐碎的部分要先从主要的及明显的部分开

始画。褶纹本身的明暗变化有时看起来较复杂，但这些变化同样体现了明暗五调子这个基本原理。从受光、中间色、明暗交界线到反光投影这个排列的次序是不可能改变的，借助这个基本原理去观察时，画的时候就会很方便。衣服式样对人物形象的身份、气质有很强的渲染作用，但对衣服式样，包括可能存在的花纹图案、装饰物等细节的表现不要过于突出，否则会使头部和手的形象相对减弱，使半身像素描失去应有的重点，如图 5-30 所示。

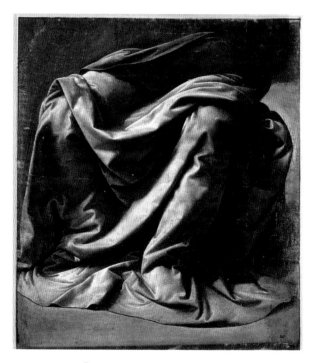

⬆ 图 5-30　衣纹（达·芬奇）

5.2.5　半身像素描写生步骤

半身像的素描写生步骤同头像素描写生基本一致，需要注意以下几个问题。

在构图上，半身像素描写生比头像素描写生要复杂一些，画面上要表现出躯干、手臂、手等结构特点，范围比头像扩大了。不仅要画出整个上半身和两只手，而且有时也要画出一定的环境和器物，比如表现人的环境时，通常可以同时画出他手中的器物，来表现人物所处的环境背景，如学生拿书、医生看病等，在构图设计上也可以体现更多的生活内容。在安排素描写生对象时，应努力使人物的姿势、方向、服装、环境等方面更集中地体现人物的精神面貌，同

时力求造型鲜明。画面构图不单是一个形式问题，也是培养学生正确审美的手段，是写生过程中首先要重视的一步。

一般情况下，半身像重点刻画的是人物的头部（头像的刻画同于头像素描）和手（手的基本结构和画法可参考 5.2.3 小节）的形象，但还要注意以下几点：一是手部的色调深浅、虚实要与头部形象的色调进行比较，不宜过深、过浅、过实或过虚。表现手法应和头像的画法一致。如果头部体面形象十分清楚，手的体面造型也应画得较清楚；如果头部形象画得较概括，手部形象也应画得较概括；二是注意体现手部和头部的正确透视和空间关系；三是从整体效果看，头部形象应最为突出，手部形象次之。

在表现方法上有多种形式。为了提高作画效率，画出主要形象，常见的表现方法是轮廓线造型和明暗色调相结合的手法；另一种表现方法是不出现任何一条明显线条的全因素素描画法。

半身像素描选择的表现方法根据对对象感受的不同，可以选择不同的表现方法，要进行大胆地尝试，以突出人物的个性，表达作者的思想感情。

半身像素描写生的具体步骤如下。

（1）根据上半身的基本形体，用较轻的虚线在画面上定出头顶到手的整个上半身的高度和宽度的位置，并画出大的轮廓。要注意头、颈、胸、手的动势和穿插倾斜的关系，应构图适当，不宜过满，如图 5-31 所示。

（2）画出头、颈、胸部的中轴线，找出大的几何形体，确定五官位置和比例透视关系。对头、颈、胸部进行立体的切面分析，连同每个骨点，对形做进一步的调整。

（3）从明暗交界线和暗部入手，先画出大的体块和色调关系，同时要注意虚实变化，不能平均对待，要把握好对象的虚实、轻重变化。

（4）在完成大的体块和色调的基础上可进一步刻画，从明暗交界线向暗部和固有色过渡。要注意灰部的起伏变化和详细描绘。

（5）最后进入调整阶段，对画面进行整体的概括，而不是对每个地方都进行平均的调整。这个阶

段要多观察、多研究，要表达出观察对象后的真实感受，如图 5-32 和图 5-33 所示。

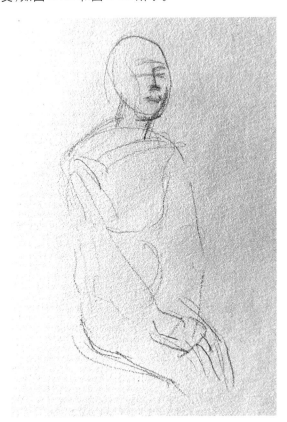

🔂 图 5-31　半身像素描写生步骤 1

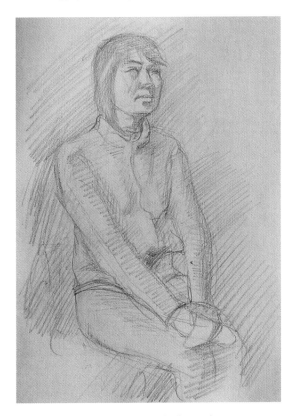

🔂 图 5-32　半身像素描写生步骤 2

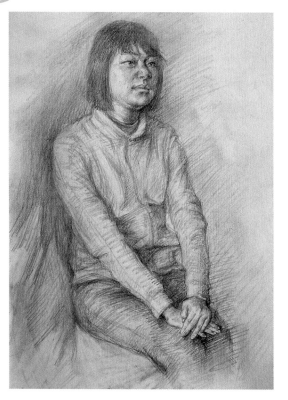

✦ 图 5-33　半身像素描写生步骤 3

5.2.6　半身像素描写生范例

半身像素描写生范例如图 5-34 ～ 图 5-38 所示。

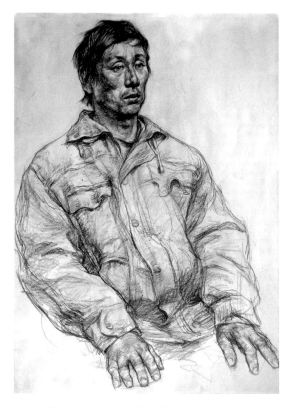

✦ 图 5-34　半身像素描写生（张五力）

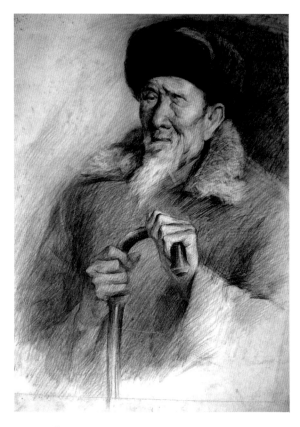

✦ 图 5-35　半身像素描写生（顾森毅）

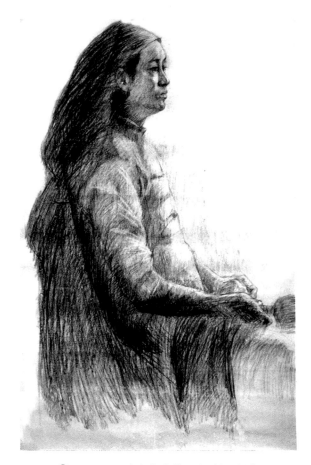

✦ 图 5-36　半身像素描写生（邬胜利）

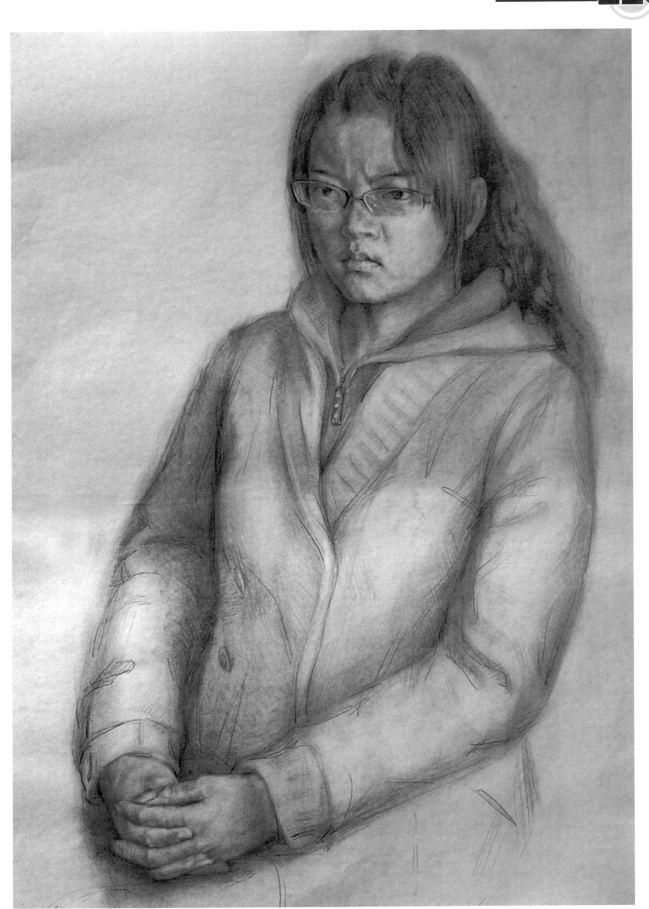

🔆 图 5-37　半身像素描写生（于辉）

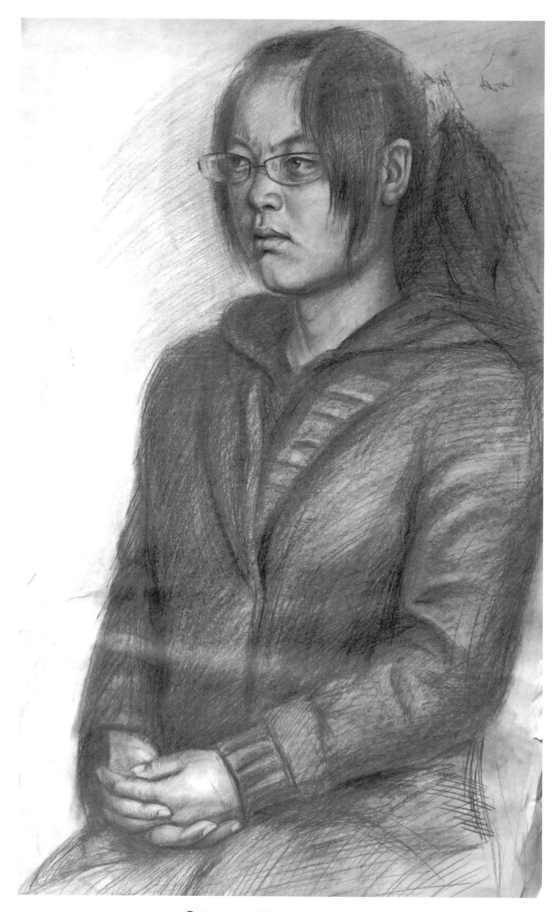

🛈 图 5-38 半身像素描写生（陶然）

5.3　本　章　小　结

本章介绍了人像素描的要点及方法、步骤。开始部分介绍了头像素描。在学习头像素描之前要掌握与之相关的头像的骨骼和肌肉等解剖知识。我们在掌握解剖知识的时候，没有必要像学习医学解剖一样繁杂，更多的是理解哪些骨骼和肌肉对表面形体有明显的影响。

头像中五官的特点也是学习的要点，它们是组成头像的重要部分。人虽然每天面对自己及面对他人，但是不一定能够正确地认识五官，适当地进行科学地概括总结，有利于更好地掌握相关知识。

半身像素描与头像素描比较起来，要考虑的要素更多。半身像素描要考虑比例结构，另外除了脚之外的大部分的骨骼也都需要了解、掌握。褶纹是半身像素描中的一个新课题，褶纹的主要特征与衣服的材质有关，也与人体的关节等转折处有关系。半身像素描还要注意手的塑造与表现。手被称为人体的第二表情，手的塑造难度在于对手指头的整体感和关节转折的把握。

本章最后部分对半身像的素描写生步骤进行了示范，按照文中所讲解的要求进行练习，必然能取得进步。

思考与练习题

1. 头部有哪些骨骼对头像素描有主要影响？
2. 脸部有哪些肌肉会在头像素描中产生较明显起伏？
3. 五官的特点有哪些？请默写出正面、侧面等多角度的五官。
4. 半身像素描的要点是什么？半身像的基本比例关系是怎样的？
5. 手的特点有哪些？请进行多角度手的素描写生练习。
6. 褶纹有什么特点？请完成褶纹素描写生作业一张。
7. 完成头像、半身像素描写生作品若干，可根据专业要求强调线或面的方式并结合长短期作业完成素描写生。

第6章
人体素描

本章要点：

本章首先围绕人体素描写生训练的目的展开阐述。在认识到人体素描写生的重要性后，又针对人体素描写生需要的解剖知识做了详尽的表述，人体块面关系和人体的动态也是人体素描写生中的重点，这是绘画造型中对形体本质的认识方法，有必要在素描的研究中一以贯之地学习。

人体是自然界中集中了所有美的集合体，无数艺术家将人体绘画作为永恒的课题在研究，人体展示出来的优美、壮美让艺术家的线条为之颤动。人体素描是人体艺术的基础，是人体艺术的起点。

6.1　人体素描写生训练的目的

人体素描通常被当作学院绘画基础训练的必要内容，是为绘画作品中人物的描绘打基础。学好人体素描，需要掌握解剖知识，否则在着衣人像的绘画中，往往会由于缺乏对衣服下起伏的人体结构的了解，而画得空洞贫乏甚至出现谬误。

人体素描的学习也不仅仅停留在绘画基础的层面上，还可以作为具有独立的审美意识的绘画艺术。纵观西方绘画历史，人体艺术占据了很重要的一部分，所以人体素描写生在解决绘画基础造型的同时，必然要渗透进审美意韵训练。

6.2　人体解剖知识

公开的人体解剖是在文艺复兴时期开始的，意大利医学教授安德烈·韦塞尔曾在1536年24岁的时候公开解剖人体，并于四年后写成《人体结构》一书，书中的图全由提香的学生绘制；而著名的大画家达·芬奇绘画笔记中也绘制有大量的他自己解剖人体的笔录和素描，如图6-1和图6-2所示。

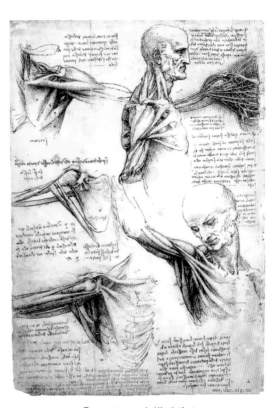

✛ 图6-1　素描手稿1

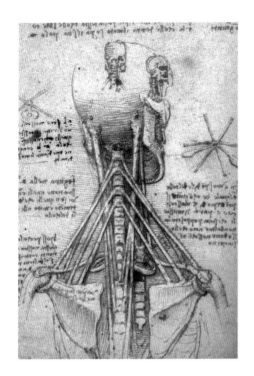

🕆 图6-2　素描手稿2

　　人体骨骼与肌肉是人体解剖中要掌握的内容。骨骼是形体的基本支架，了解骨骼组合有利于掌握人体动态的成因，同时在描绘人体时，对一些部位的骨骼突起现象能做到心中了然；对肌肉的了解虽不需要如医学一样掌握住每一块肌肉的名称和形态，但是要把握住一些在人体表面隆起的肌肉，并能知道相关肌肉的覆盖关系。

　　人体肌肉和骨骼的解剖构成如图6-3～图6-6所示。

🕆 图6-4　人体解剖肌肉侧面图

🕆 图6-3　人体解剖肌肉正面图

🕆 图6-5　人体背面骨骼图

✛ 图 6-6　人体背面解剖肌肉图

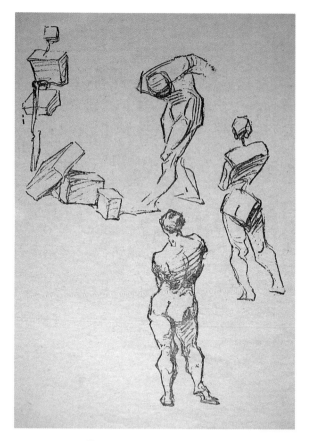

✛ 图 6-7　人体块面造型 1

6.3　人体块面关系的概括

　　人体是由若干复杂的形状组成的，我们很难记得清每个形体。对于一些细小的形体，我们一般要将它们归整到大的体块上，并且找出大的体块的特征加以记忆。

　　头根据前后上下左右关系可以概括成方块形，脖子是圆柱形，胸腔上部和肩呈方形，胸腔下部呈椭圆形，骨盆由其厚度可以概括成方形，大腿的圆柱形接着膝盖的方块形，小腿处在三角形与圆柱形之间，小腿下方榫接着的是方形的脚踝，如图6-7～图6-11所示。

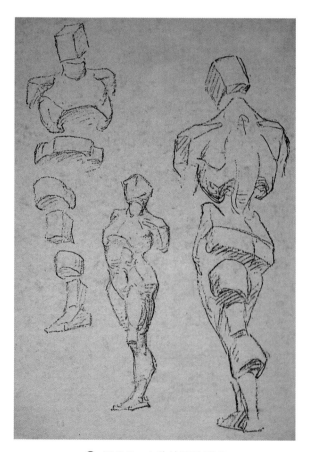

✛ 图 6-8　人体块面造型 2

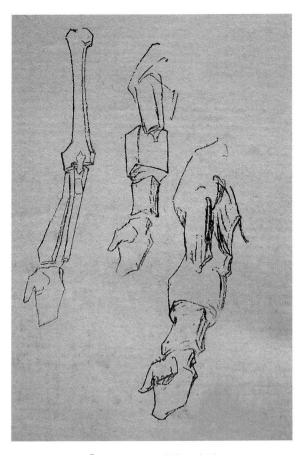

图 6-9　手臂块面造型

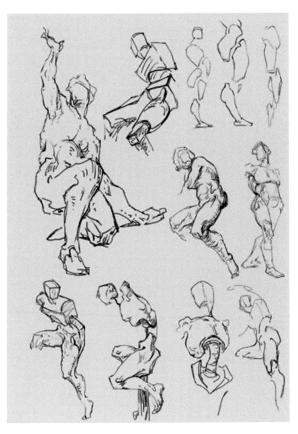

图 6-10　人体块面的动态

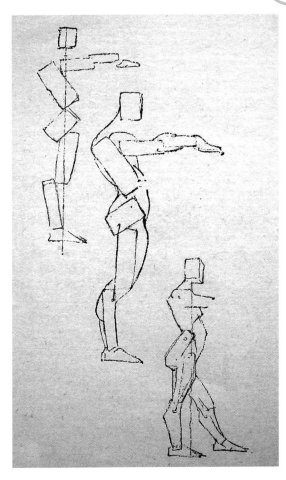

图 6-11　人体块面的组合

6.4　人体动态关系

人体由于站立、坐、卧、运动而产生各样的动态，在人体绘画中，无论所处的是静还是动的姿态，都需要处理人体整体和各个体块之间的动态，否则人体会显得僵硬做作、不自然，并且缺少必要的节奏感。

人体站立时，即使站如松，我们从正面观察可能比较挺直，但是从侧面看，由于体块本身形状和人体脊柱的弯曲（图 6-12），人体的体块之间就必然出现各体块的相反方向的运动姿态。

人体的动态与平衡有很大的关系，人无时无刻不是处于平衡和趋向平衡的状态。正常情况下我们描绘人体是将人体的重心放在必要的支撑面范围内，以取得平衡。在这个基础上进行创作的时候，也可以利用这样的知识，必要情况下将重心移出支撑面的范围，以解决特殊状态下人失重的姿态。

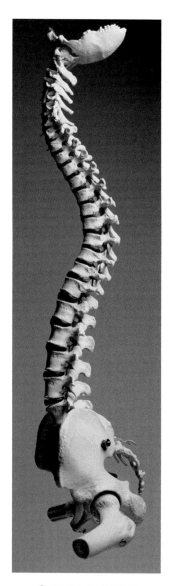

图 6-12 脊椎图

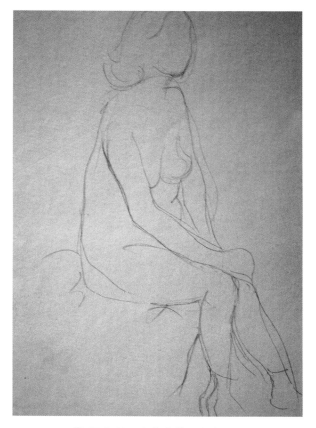

图 6-13 人体素描写生步骤 1

6.5 人体素描写生的方法和步骤

（1）用铅笔轻轻地在纸上画出人体的轮廓线，线条要轻淡而简洁，最好不要用橡皮擦，以免擦破纸张，不便以后揉擦细微的色调。最初的轮廓主要解决人体比例和构图问题，如图 6-13 所示。

（2）用铅笔沿着轮廓线从头部开始以局部推移的手法画出细节。在细节处理之前需要找准结构关系和分析必要的明暗关系并画出比较虚松的明暗，然后再在局部的明暗上用以线为主的方法加以塑造。要注意线条与形体的结合，面平则线直，形圆则线弯，要完全使线依附在形体上，如图 6-14 所示。

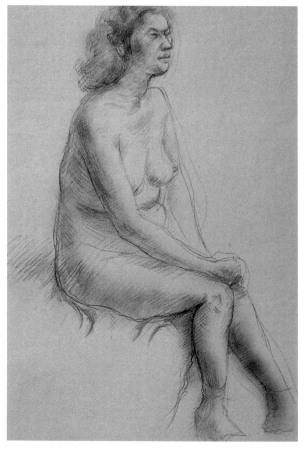

图 6-14 人体素描写生步骤 2

（3）根据进度把握好每个步骤停止的时间,这样的判断主要是根据体块的完整性来确定。人体的外轮廓边线和每个大小形体的边缘线的表现很关键,它是形体起伏和结构关系的显现,应该反复修改和调整到最佳状态。

（4）深入塑造之后,局部和整体的关系要不断调整,所有细节都要符合人体的大关系,除了形体空间的准确表现,还要恢复对人体最初的印象,画出人体所具有的生命活力,如图 6-15 所示。

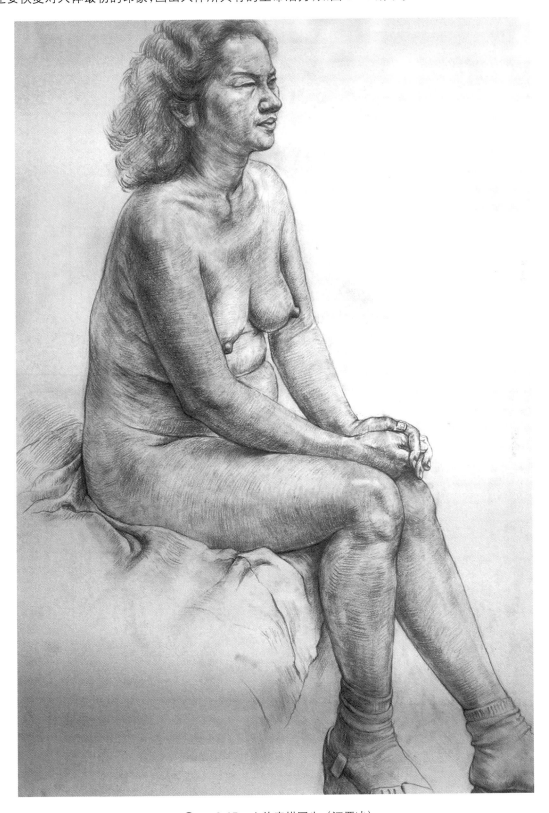

⬆ 图 6-15　人体素描写生（江严冰）

6.6 人体素描写生范例

人体素描写生范例如图 6-16 ～图 6-19 所示。

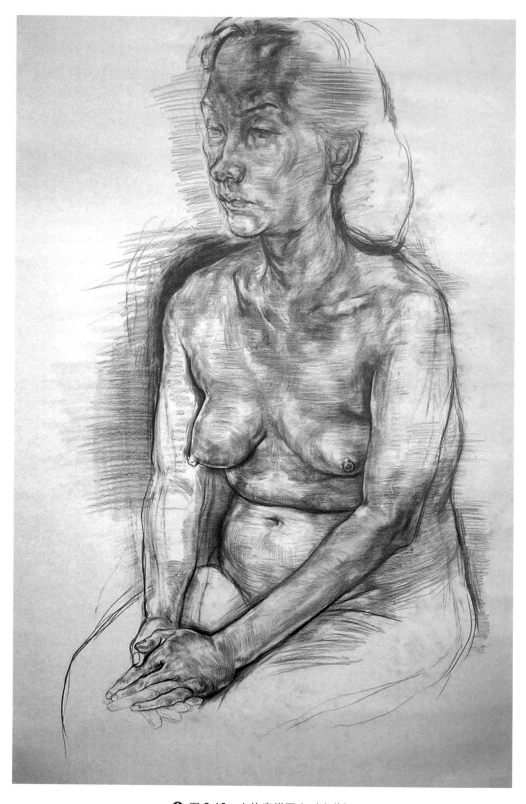

⊕ 图 6-16 人体素描写生（张英）

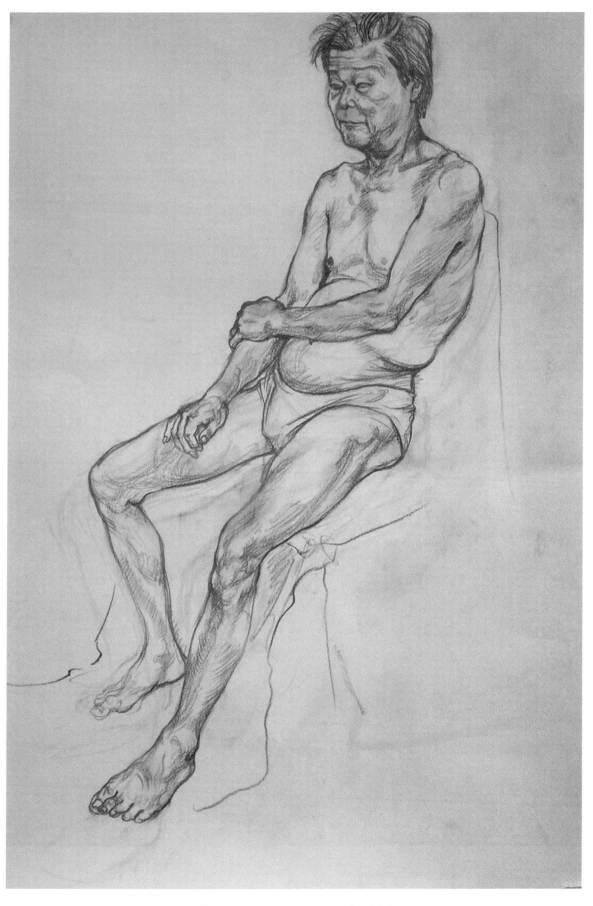

 图 6-17　人体素描写生 1（胡晓东）

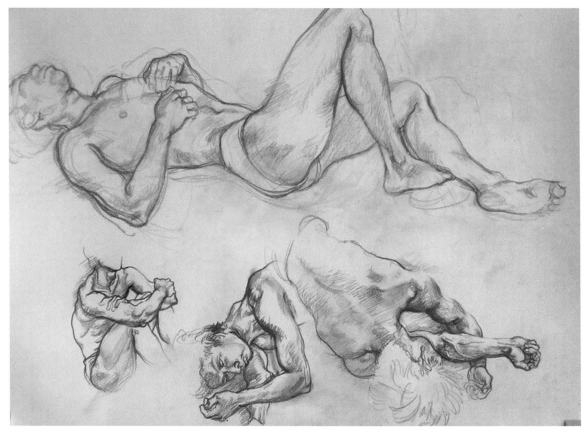

🕆 图 6-18　人体素描写生 2（胡晓东）

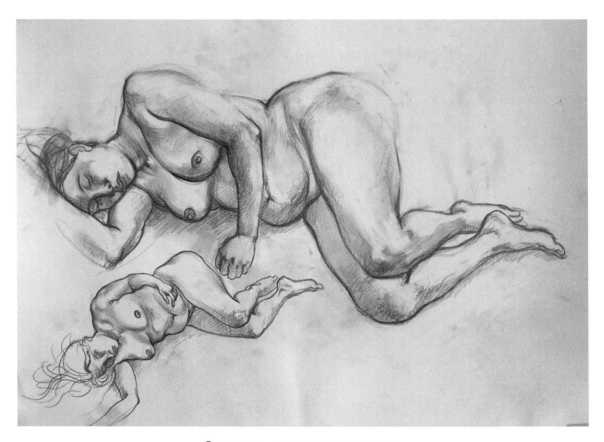

🕆 图 6-19　人体素描写生 3（胡晓东）

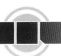

6.7 本章小结

　　本章主要包括人体部分素描绘画的要点、解剖知识和步骤等内容。人体绘画是西方绘画体系中最高的一个训练阶段,人体包含了世界上一切造型所必备的要素。本章先从人体的素描写生意义谈起,帮助大家了解人体素描写生的目的,从而树立正确的审美观。人体素描与半身像素描比较起来,对解剖知识的理解和掌握必然需要更加精确一些,这也是掌握素描写生目的后的重点。解剖依然从大处着手,抓住根本的一些骨骼肌肉来把握。为了更好地将解剖知识加以运用,还通过绘制体块的方式较科学地将解剖和形体概括起来,方便了学生的学习。

思考与练习题

　　1. 人体素描写生的意义是什么?

　　2. 通过图示说明人体体块的基本形以及人体体块之间的关系。

　　3. 用素描的方式临摹西方绘画大师的人体素描作品。

第7章
设计素描

本章要点:

本章包括结构素描、超写实素描和创意素描三部分的内容。设计素描是有别于绘画素描的一种手段,是应用性很强的素描,其中结构素描是科学严谨地认识事物的工具,结构素描中强调对绘画原理的掌握,学习者只要明白并掌握了绘画原理,基本上就解决了结构的表现。设计素描的学习要点是要求学生通过学习,达到熟练地运用素描手段展现独特新颖的设计思维的目的,并将独具匠心的审美与设计融合后传达给受众者,素描能力的培养和设计新思维的锻炼是该部分的重点。

设计素描与绘画素描是既有联系又有区别的不同体系,绘画素描要求以精神内涵为主,强调纯观赏性审美信息;设计素描训练则强调功能性、适用性与精神内涵相结合,更多关注适用性、功能性。设计素描跨越了传统意义上的素描概念,不再仅作为以绘画技艺与表现方法为主的训练,也不是为了艺术创作而进行素描写生。

设计素描和非设计素描的区别主要在于前者是将素描放在设计的立场上进行表现,后者是把素描看成是纯粹绘画基础造型的基本手段来发挥。与科学意义上的造型素描不同的是,设计素描借助朴素的素描语言,再结合理想的设计创意进行表现,因而可以摆脱自然对它的束缚,能够在一般素描的基础上巧妙地与思维创意连接起来,使素描语言在视觉

上形成一种超越客观层面的特殊效应,并且按照作者的设计意图将素描从视觉上推向理想的、具有创造性美感的更高境界。设计专业素描的一个明确的特点就是它是研究性的素描,也就是说,它的目的不是培养素描或绘画的大师,它强调的是在造型基础训练中的功能性和阶段性,它更加重视观察和思考的过程。

在表现形式上,设计素描不以真实地再现自然为目的,而是从研究自然形态入手,获取客体的本质特征,然后超越客体的外在表现形式,关注物体内外结构的有机结合,启发想象空间,找出物象结构与功能的相互关系和变化规律,并经过提炼与归纳而形成理念的形态,利用其可重新构建的因素,在符合设计应用功能的前提下重树新的形象,并要求在训练的过程中加强对设计意识的培养。

7.1　设计素描的分类和学习意义

设计素描作为沟通写实能力和创意能力的桥梁,必然有着区别于基础素描及服务于设计创意的特点。设计素描按照功能和目的可以划分为结构素描、超写实素描和创意素描三部分。

结构素描是用素描的手段研究事物并揭示事物本质构成的一种表现方式,在理解及表现的基础上

可以再重组事物,表现出新生事物的构想形象。结构素描中有一类是为设计服务的素描,其中描绘器具、建筑等功能最为明确。许多形象不是参照自然物象进行的描摹,而是从设计师头脑中想象出来的,它的目的是把将要变为客观实体的创造物事先展示出来进行推敲,为创造物达到理想的境界服务。它属事前的一种准备,是设计的范畴。

超写实素描是绘画素描中全因素素描手法的一种艺术形式。在设计中经常需要呈现出某种事物的具体形象,以通过这样的具有具象特征的作品与受众者沟通。设计中的超写实素描与纯绘画专业所训练的石膏、静物、头像等相比,训练、研究的方向大多围绕着形象语言的构成原理,有着明确的为设计服务的目的。

创意素描是在结构素描和超写实素描基础上发展起来的一种新的设计表达方式,创意素描画面中的内容会违反生活规律或充满荒诞的臆想,制作上吸收了现代绘画技巧,为平面设计服务。一般围绕宣传某一商品而展开丰富的想象,常用于商品广告创意的前期准备或前期训练阶段。

设计素描的学习是进一步强化了造型能力。了解了设计素描的真正含义,领悟了与传统素描的区分。在实际操作中,要贯彻设计素描的理念,重点是从结构开始,要理性地分析物体的构造,运用简练、明了的线条表现物体,使自身的造型能力得到很大的提高。

设计专业的素描教学强调的是艺术形象思维和设计理性思维的结合。相对而言,更重视艺术的思维方法,追求能够艺术化地为对象所接受的沟通手段和目标,追求设计成品本身的艺术形态的多样性和丰富性。思维训练的目的是训练人,是对于自我的发掘和完善,因此不是一般意义的创意思维训练,而是把艺术中的视觉表现与设计的计划性结合起来,通过训练开拓思维,从具体过渡到抽象,提高创造力和想象力。因此表面效果不重要,重要的是观念和方法,拓展了设计思维才会有最终的收获。

7.2　结构素描

在物质世界里,无论是宏观的还是微观的,结构存在于一切物体之中,包括自然物、人造物和人本身。可以说,天下之物都是以结构关系存在的,物体内部结构决定了其外部的形态特征。结构素描作为一种绘画方法,它通过表面形象分析内在因素,透过现象描写本质,相对减弱明暗、光影变化及质感,而着重以简练、概括的线条体现物象的造型、空间及内部结构。对客观物体内部结构及外部形态变化的理性分析和研究,有助于视觉对客观事物整体结构形态的正确观察和把握。结构设计素描重点在于训练我们在二维平面上表现三维物体在空间中所具有的结构与形体之间的关系,这包含着点、线、面所形成的结构关系、透视关系、比例关系、空间关系等。

结构素描与传统的明暗素描观察方法的不同之处在于:创作者不仅看到表现对象的外在表象和其本身的自然解剖结构,而且通过对表现对象内部结构、形体结构的相关特征的分析和研究,寻找特殊的语言表达形式。结构设计素描的主要特点是将物体的结构和形体有机地结合起来,通过角度、透视、比例、物体空间变化,对物象看得见和看不见的部分进行逻辑分析,并有选择地表现。另外是将多种复杂的形体归纳在单纯的立方体之中进行剖析和理解,如图 7-1 所示。

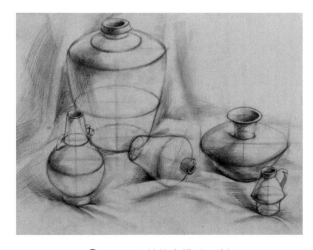

⊕ 图 7-1　结构素描（丁峰）

形体结构、构成结构是指对象造型特征和物象由各个局部构成整体的规律。将对象原来不明显的形体强化成一个或几个几何形体，或多种不规则形体，使我们对所描绘的对象有一个十分清楚明了的印象。

培养和建立造型上的结构观念，加深对所描绘物象在解剖结构上的研究与理解，对每一位初学者来说都是素描训练中有待解决的课题，这关系到初学者在绘画的过程中能否获得正确的、理性的思维方式和深入观察形态内在结构的能力，所以应通过训练，走出模仿客观表象的误区，在造型上得到理性的深化和创造性地升华。

7.2.1　结构画法的原理与要点

结构素描是极其理性的绘画方法，它遵循着严谨的思维方式，并在绘画过程中展示出思维的严谨。结构素描有着很强的逻辑性，在绘制过程中必须按照特定原理进行，特别是在学习训练的开始阶段，要避免假结构画法，即没有遵循结构画法的特定原理，而是在绘画素描的基础上简单地加上结构线。

要扎实掌握结构素描的原理，可在心里将物象拆解成若干单元形。单元形是无法再拆解的基本的圆、方等简单几何体。接下来就是理解各几何体之间的逻辑关系，一般是抓住相衔接的两个单元之间的关系，从垂直、同心圆、平行、角度等方面考虑相邻物件之间的关系。落实到具体绘画的时候，采用结构画法一般是先考虑将所绘物安置在一个立方体箱体中，然后从物体的底面与立方体底面之间的关系着手，在带有透视的方形上推导画出物体的底面，再根据这个底面逐渐往上推理，做到小单元形体之间的逻辑关系明确清晰。

要画好结构素描，首先，要改变我们对素描的认识。任何事物都有其特殊的结构，有什么样的结构特征，就有什么样的外部表现。所谓结构，即事物内部各要素之间相互联系、相互作用的方式。结构素描就是要训练我们学会观察、分析、表现物体的内部结构。

其次，要学会正确的观察方法。要在一个固定的角度和视点获得总体的、复杂多变的形体构造是很难的，所以要对客观形体进行反复的、多角度的、多方位的、多层次的、分析性的、研究性的观察与描绘。在客观物体整体造型结构复杂的情况下，有必要深入对象内部进行剖析和拆卸描绘，加深理解，不仅要刻画看得见的部分，也要通过理性的分析和想象去刻画那些看不见的部分。

再次，要进一步加强透视的练习，巩固透视画法。要想将三维物象真实地表现在二维空间内，使二维形象具有体积和空间感，就必须掌握科学的观察方法，以帮助我们实现维度的转换。透视学原理就是一个有效的工具，运用透视原理可指导我们分析比例、位置、距离、深度、间隔、围合、实空间、虚空间等要素。透视结构是指在绘画中物象的体积是靠正确地表现其透视关系而显现的，以明暗分面为主的素描方法是以加强或减弱明暗层次的对比来表现透视关系的。结构素描则是由线条的穿插、轻重、虚实来表现的。

最后，在结构素描的表现中，为了更好地表现物体内外结构以及物体与空间的关系，一般放弃对光影的描绘，主要通过线条作为媒介来表达客观物体。结构素描利用线的方向、长短、轻重、粗细、虚实等变化构建出犹如框架编织的空间网络，把物体看穿、看透，将物体看得见和看不见的部分都表现出来。通过水平线、垂直线、中轴线、斜线、切线等辅助线条来对物象的结构关系的准确性起到控制作用。我们运用粗线、实线表示主要的、可见的结构或者实体的空间，运用细线、虚线表示次要的、不可见的结构或者虚的空间。线条的合理运用可以体现丰富的节奏感，可全方位地展现物体间的位置关系、物体本身的内部结构和外观形式。

在分析、理解和表现结构关系的过程中，我们还必须强化设计意念的传达。设计的作用不只是美化设计物外观，还在于满足设计的使用功能，传达设计的意念。对物象的形态构造、形体与空间等结构因素的着力表现有助于设计意念的充分表达，这也是结构设计素描的真实意义所在。

7.2.2 结构素描的方法和步骤

结构素描的工具没有严格意义上的要求,可以根据作业的内容、难易及时间的长短来选择。就用笔来讲,应采用较容易控制又便于修改擦拭的铅笔、炭笔等为宜。铅笔一般偏软,所画作品相对比较柔和,颗粒比较细腻;炭笔比较硬、脆,显得相对张扬,而且颗粒较粗。此外,钢笔、银笔、彩铅及毛笔都可使用。只要能熟悉其性能,控制其效果,即可随意选择。结构素描用纸有较大的随意性,但要注意与所用画笔相适应,也可随目的要求及兴趣选择纸张,一般的素描纸、新闻纸、包装纸及有色纸等都可使用。

结构素描的实现步骤如下。

(1) 对自然物象的各个角度的位置关系做整体的了解,根据自然事物的本质特征,把物体概括理解为抽象的几何形态。以线描的方式刻画出物体间大体的位置关系、几何形体的基本比例和空间透视图。注意画面平衡,确定好构图,如图7-2所示。

(2) 强化转折等关键点的透视变化,运用透视辅助线进一步分析细节部分的位置和结构,要求物体内部结构准确,整体关系协调。

(3) 逐步深入,塑造对象的体面,注意其准确的程度,通过对辅助线和主体线的虚实、粗细等的整体把握,调整形体的结构、空间、主次和画面的节奏关系,突出主题,如图7-3和图7-4所示。

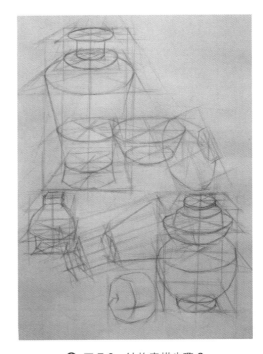

⊕ 图 7-3 结构素描步骤 2

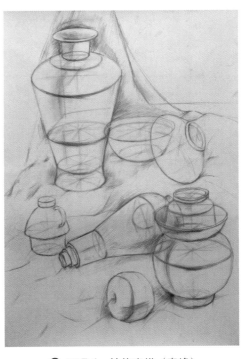

⊕ 图 7-4 结构素描(秦峰)

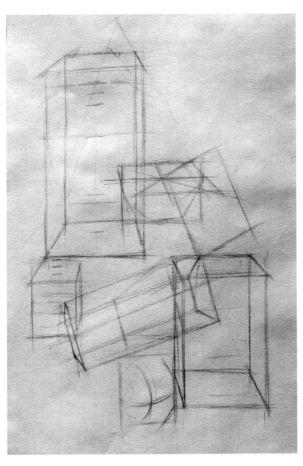

⊕ 图 7-2 结构素描步骤 1

7.2.3　结构素描范例

结构素描范例如图 7-5 ～图 7-16 所示。

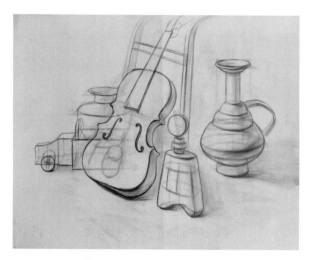

✿ 图 7-5　结构素描（丁峰）

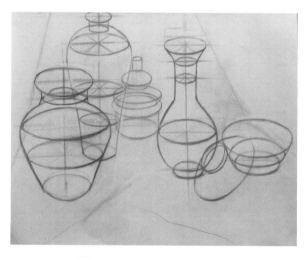

✿ 图 7-6　结构素描（丁峰）

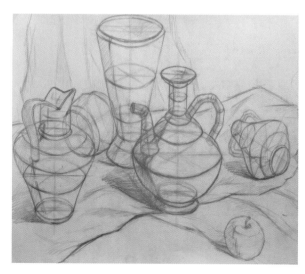

✿ 图 7-7　结构素描（秦峰）

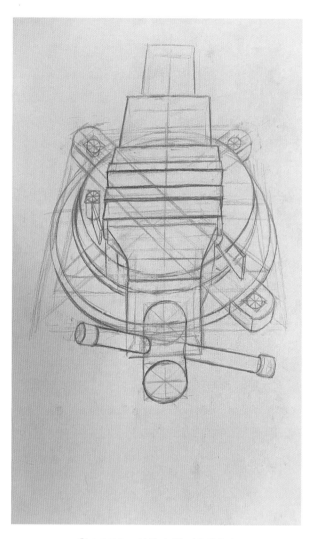

✿ 图 7-8　结构素描（濮梦颖）

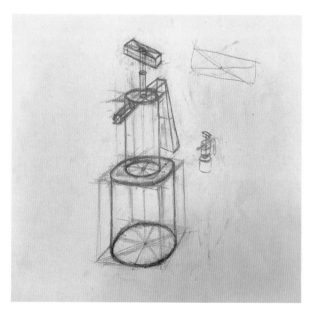

✿ 图 7-9　结构素描（李钰晟）

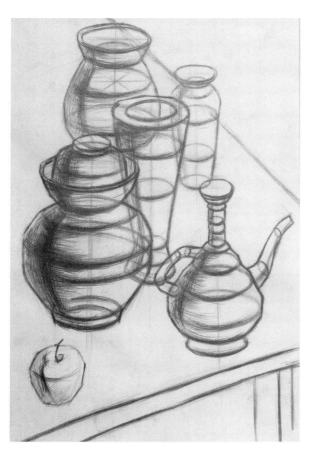

图 7-10　结构素描（秦峰）

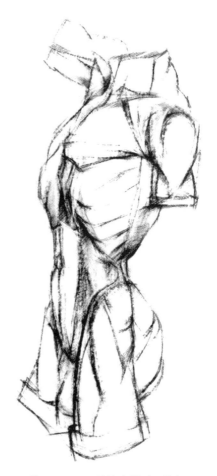

图 7-12　结构素描（周静）

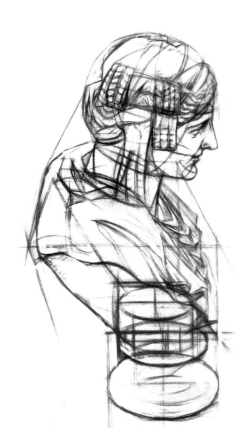

图 7-11　结构素描（徐蓉）

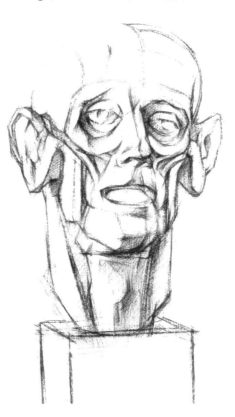

图 7-13　结构素描 1

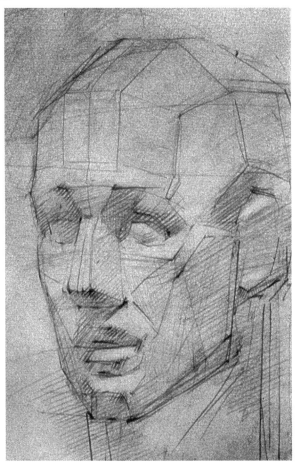

图 7-14　结构素描 2

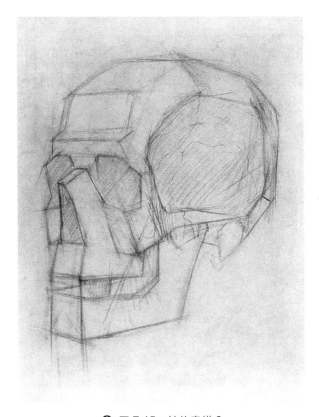

图 7-15　结构素描 3

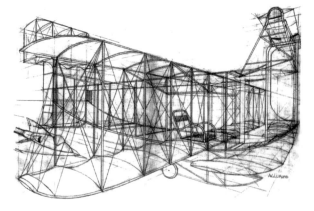

图 7-16　结构素描 4

7.3　超写实素描

在传统写实与现代派艺术碰撞下衍生的超写实绘画,也称照相写实主义绘画和精密写实,它是对抽象艺术的无具象、无形象约束的艺术形式的反叛与超越,是有具象面貌的现代化艺术流派。超写实素描指的是对描绘对象的形体、质感、肌理均能极为细腻表达和刻画的一种素描形式,可以把对物体的一般性描述推向极致。超写实素描会产生一种非常逼真的视觉效果,它没有普通素描中常见的线或线的组合、线的排列,类似于焦距清晰的黑白照片,因此,表现的是实的物体,而不是虚的物体,画面给人一种极为干净、整洁、细致入微的视觉感。

20 世纪 60 年代,美国在艺术等同于生活的观念指导下,艺术成为一种人人可为的事情,人人都可能成为艺术家。而超写实画家开始认真地画肖像、风景和静物,却又不是对传统的重复,而是对传统的破坏,因为作品虽取材于现实生活,却与传统写实绘画的神话、宗教题材不同,有点接近现实主义风格,是波普艺术尊重生活观点的延续,对对象不带偏见,是无选择的现代意味的再造。在一般情况下,人们对形象的视觉感知不会细致到面面俱到,不放过任何细节,通常由于职业、情感、性格以及实用主义等诸多影响,眼睛会有所选择地对形象作出反应,有些可能经仔细观察获得了清晰印象,有些可能只是一带而过,甚至很多时候,人们看物体只是大致清楚而已。照相写实主义的写实几乎可以乱真,但它对所

有细节一律看待为清晰的处理方式,则暗示了它与现实之间的距离,暗示了真实之下的不真实。此外,照相写实主义画家们有意隐藏了一切个性、情感、态度的痕迹,不动声色地营造画面的平淡和漠然。这种表面的冷漠之下,其实包含了某种对社会的观念,它反映的是后工业社会中人与人之间精神情感的疏离和淡漠。个性的表达及对情感的追求,在这里变得面面俱到,过去认为是错误的手法在这里变为了艺术手法。

超写实表现是现代视觉传达表现的一种特殊的和重要的表现形式,这不仅提高了传统写实艺术的精确程度,更重要的是用不同的方式来再现对象。这种再现往往是常态下未被我们发现的视觉形象的细节,是一种超越常规的近距离观察与精细刻画相结合的具象写实样式,表现效果十分精确,在某种程度上超过了照片。其观察方法基本上等同于照相机的工作原理,它不用相对的比较和模糊的综合,而是通过曝光得到一个绝对的比较关系,黑、白、灰是可以用数学运算来精确排布的。实的部分,照相机是通过对焦来设置的,焦点处为实,其余部分为虚,距离焦点越远的地方成像越虚,也因此产生出虚实相应的空间感。超写实的方法基本上就是照相机拍照的方法。许多超写实艺术家甚至直接对照片进行临摹,以达到不同于人眼观察画面时绝对的准确。一些超写实绘画完全是超出肉眼观察能力的。有些艺术家为达到这种效果,甚至在完整照片的基础上加进许多局部放大的照片作为参考。

超写实绘画似乎让人感受不到什么表现手法,而这本身就是一种手法。无责任感、无精神张力是当代一些人的心态写照。从这一点来看,超写实绘画有它的必然性,也有它的新意,它主张只有被精确再现的对象才是审美的唯一着力点。

7.3.1　超写实素描训练的意义

写实主义的观念根据现代哲学中的距离论的观念,认为传统的写实是基于作者的主观意识,观众了解的可能性较小,若用大家共同的眼睛(照相机)来观察和反映,则能为更多的观众所了解,传达的范围也就更广泛。具有严峻和冷漠感的形象能传达出当代西方社会人与人之间的疏远、冷漠和无人情味,并且为商业广告开辟出一条新的途径。

超写实素描的训练是一种高级的技术和技能的训练,因为超写实素描无论是观察方法还是表现方法,与普通素描都有着极大的差别,是最能体现技术和技能的一种特别的素描方式。当然,在设计素描教学中引入超写实素描的训练,其意义并不是简单地去培养一个杰出的、超乎寻常的素描画家,而是通过超写实素描的训练,能够获得一种细致表现对象的素描绘画的技术和能力。

超写实素描的特点是对画面细节的精心描绘、刻画甚至放大呈纤毫毕现,充分体现出质感与肌理的塑造美,使之成为画面效果的突出部分。这类作品通常局部比较清晰、明确、完整、逼真,能够考验出作者的功力。这种训练可以培养创作者一种追求极致的精神,并对自身的观察能力进行再认识,在对比中发现人的视觉规律,找到一种表现对象的冷漠但精确的方法。同时,超写实素描的训练很大程度上将画准对象设为基本目标。所谓准,就是指形准、色调准、肌理准等。超写实素描训练满足了学生技术和技能提高的要求,它的作用便不言而喻了。这对提高观察能力,丰富表现能力,培养钻研探索精神,都是有帮助的。

超写实素描引入教学的目的,是为了培养学生(特别是学习工艺美术的学生)细心观察、耐心制作的能力。这种能力对今后走入社会,适应工艺美术方面的工作十分重要。所以说,将超写实素描教学引入现有的素描教学体系中很有必要。超写实表现主要是在整体塑造步骤的基础之上增强我们对于微妙细节的细腻描绘能力,这在现代设计中有利于商业化的形象表现。对于工业造型设计和建筑设计专业的学生来说,它能完美和精确地展示产品的质量和制作工艺的精良;对于视觉传达专业的学生来说,在平面设计中可以设计、制作精美的构图与造型,同时也丰富了视觉的表现形式。

7.3.2 超写实素描写生的方法和步骤

我们可以使用铅笔、炭笔、钢笔等工具材料绘制完成超写实素描作品，多数情况下铅笔仍是较实用的素描工具。学习过程中写实素描的幅面不宜过大，否则工作量会很大，难以在有限的时间内达到令人满意的效果。在取材上，写实对象需要具有审美特点和特殊感染力，或者它的形态、结构、肌理具有一定的张力特色，使创作者进行仔细观察描摹。

在科学技术发达的今天，我们还可以凭借先进的技术手段，先用照相机摄取所需的形象，再将形象复制到画面上。我们也可以使用投影仪把照片投射到幕布上，获得比肉眼所看到的大得多也精确得多的形象，再丝毫不差地照样描摹，复制中损失的细节可在具体塑造的时候予以修正。在超级写实的课题练习中，我们还是强调手绘的能力，应在力所能及的范围内凭借眼睛的观察和自己的理解将对象描绘下来。具体的绘制过程大致可以遵循：先勾画线描，再铺色调，最后塑造。

1. 线描

超写实素描的构图与通常长期作业的构图规律和要求大致相同，具象设计素描的造型方式在表现手法上不同于传统绘画素描，它需要精确的轮廓线，对形态和空间进行准确的分析和表现。超写实素描勾勒轮廓最突出的一个特征就是用一根线来勾轮廓。准确并精练地勾画轮廓是超写实素描最重要的步骤之一，犹如一个框架结构的建筑，有了框架，墙体才有了依靠，门窗才有了依托。它比较类似于机械制图或中国画的白描方式，但这些轮廓线不仅仅停留在对外形的分析和平面的处理上，而更多的还是从三维空间出发，对形态的表面起伏、外形轮廓、结构转折、空间构成进行整体的分析比较，充分利用线的准确性和灵活性去概括物象的具体特征。具象素描的线必须精确，无须重复，绘画时要找出唯一能够代表形体的边沿轮廓和表层结构的线型。勾画轮廓时先轻轻地把构图的位置确定好，然后再轻轻地

把物体的外轮廓及内轮廓勾画好，大致准确以后，便用一根线把所有的轮廓清晰地勾画出来。勾画时一定不能用复线，要细心，还要有耐心，彻底改掉以前用复线勾画轮廓的方法。如果出现已有的辅助线或复线，要及时地用橡皮擦干净，勾画好后不能在上调子时随意改动。轮廓与内形的处理必须融入塑造形体的黑、白、灰明暗色调之中，将此幻化成有机的艺术视觉形态。这种表现方式可以在比例、透视、构造及空间关系上起到协调作用，解决繁复多变的外界因素对物体形象的视觉干扰，也可以起到对形体的体积塑造和色调归纳作用，加强表层因素的独立观察和细部刻画的作用，如图 7-17 和图 7-18 所示。

⊕ 图 7-17　超写实素描步骤 1

⊕ 图 7-18　超写实素描步骤 2

2. 局部推移

从一个局部到另一个局部的推移方式是超级写实素描进行刻画的一个重要表现手法。写实素描主

要集中在最突出、最典型的形态特征之上,从局部开始,采用聚焦的观察方式,用线和明暗色调塑造形体关系,同时表现肌理、质地、组织特征等,也就是用从一个局部至下一个局部逐渐扩展和推移的表现方式去调整整个画面关系。这样的塑造方式相当于织毛衣的手法,这种手法的优点显而易见,写实需要足够的理性,运用局部深入的办法正是符合了这样的要求,先将一个部分竭尽所能地刻画到位,然后顺着轮廓往周围画,如图 7-19 所示。从形体上可以与刚塑造的地方有对照,是平展的推移还是有起有伏,这样的理想逻辑有助于对形体的把握,也有利于刻画得精到。在现代视觉传达中,为了表现某种特定的物质形态,使用这种具象造型表现方式是非常有效的,它可以在较短的时间内对形体的视觉特征做紧凑有序的推移,并对物体的表面结构形态、肌理、凹凸等细节进行精密的刻画。这种造型表现的长处,首先在于局部准确清晰且突出,而大体关系也鲜明不含糊;其次是整体关系里的黑、白、灰层次明快而不沉闷,细节刻画附于形而不浮华。

⊕ 图 7-19　超写实素描步骤 3

3.整体调整

画面全部深入塑造一遍后,需要在整体效果上进行把握。超写实素描最后的表现效果要求所刻画的对象本体上不能有明显的线条排列的痕迹,要把线条尽可能融化在物体色调与肌理里面去。在超写实素描画面里的各种物体不能有明显的主次和虚实之分。在深入描绘的过程中,难免存在一定的局限

性,需要在这一阶段将不足、夸张、突兀、粗糙等毛病纠正过来,做到把对象的色调和肌理表现得淋漓尽致,让观者犹如身临其境,这样一幅超写实素描的作品才算完成,如图 7-20 所示。

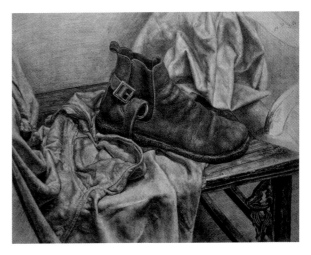

⊕ 图 7-20　超写实静物(黄小径)

7.3.3　超写实素描范例

超写实素描范例如图 7-21～图 7-26 所示。

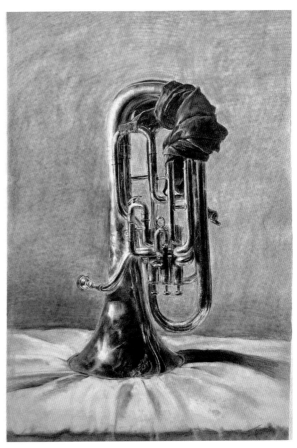

⊕ 图 7-21　静物(夏十)

✪ 图 7-22　静物（薛雅心）

✪ 图 7-23　静物（刘曦琳）

✪ 图 7-24　静物（潘佳茜）

✪ 图 7-25　静物（杨平）

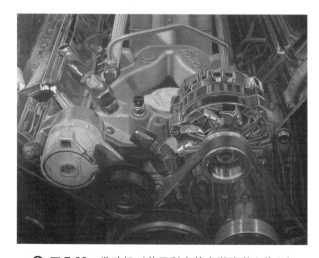

✪ 图 7-26　发动机（苏里科夫美术学院学生作品）

7.4 创意素描

1．创意素描的定义

创意素描不是训练造型的基础素描,而是训练创造思维,并寻求新视野和新观念的一种新的艺术表现形式,它为传统素描带来了新的思想理念,把具象素描从再现的圈子里解放出来。它与传统的"再现""忠实""具象"和"放弃形象"的抽象美学观点都不尽相同,在形式上趋于意境化和表现化,在造型设计上主张"以意立象,以象尽意"。与传统的艺术理论相似,它追求画面意境,强调自由情感的表达,与传统造型的"手心一致""天人合一"的理论不谋而合。

创意素描是将绘画元素缩减到最适宜控制的程度,并能以迅速、直接的方式进行形象的表现,是视觉化表达中最快捷的途径之一,它意味着可以使用任何媒介在一个可以绘画的表面上做一些定形的视觉形象来表达内容,这是观察、感受和意念视觉化的一种特有的表达方式和技巧。它有强调整体性、科学性、研究性的一面,但也要注意其表现性、生动性、完整性的一面,这是设计创意表达的重要手段之一。

创意素描的目的是培养学生的设计思维及设计创意,拓展创造力和想象力,丰富设计表现方法、设计手段和设计语言,为增强创意表达能力开辟广阔的空间。现代艺术设计基础教学应随时代的发展加以拓展,要具有现代及个性化的教育理念,要具有研究性及创造性,还要激发学生的创造性思维,强化艺术设计素质教育。

创意素描使素描的内涵更加丰富,表现风格更具个性化,在视觉传递中,鲜明的个性特征和趣味性增强了画面的艺术感染力。它从理性地客观再现物象,发展到富有激情地表现对象,通过客观物象的外部形象寻找和发现内在的意味,这种意味的发现要通过反复思考、推理和亲自实践,并用心灵去沟通和理解才能获取。

2．创意思维的理论基础

设计素描创意思维的核心是创意能力,是对已积累的知识和经验进行科学地加工和创造,产生新的概念、知识和思想的能力。这种能力由三大部分所构成,即感知力、记忆力和想象力。通过设计素描的练习可以使这种能力得到提高。

艺术的表达是艺术设计活动过程的重要阶段之一。设计素描用一定的形态构成来实现创意思维的形象体系,将其从内心世界投射到现实世界,化为视觉上的外在审美对象。这是实践性的设计能力的表现,这种表现必须依赖于大量信息的积累及各类物质形象在认识中的积淀。这样的积累、积淀需要不断补充,通过感知与记忆,在客观世界的信息刺激中产生。

设计素描创意思维能力的培养是一个长期的过程,只有提高认识问题的能力,按照有效的认识方式与方法,我们的创意能力才可以逐渐得到提高。

3．创意的表现形式

创意表现是一种运用视觉形象而进行的创造性思维的过程,是设计传递的重要手段,创意素描的图形表现是设计素描与设计的一个衔接性训练,它偏重图形设计、创意、角度构思的表现。创意来源于与众不同的认识角度,创意图形超出常人的想象,却又在情理之中,追求画面的合理与现实中的悖理,在矛盾中形成视觉焦点,引起人们的好奇心,并引发人们的思考,最终通过素描这种特殊形式来训练创造能力。

在对自然进行观察、感受、发现、构想的过程中,可融会设计的创造意念。在进行图形创意表现中,参照物可以是实物,也可以是图片资料。图形元素的选择可以从参照物中获取灵感,根据课题的要求对现有的元素进行重组,也可以是想象图形的组合方式,用草图来暗示画面将出现的图形,然后收集参照物,即先有创意方案,再寻找表现的对象。在创意过程中,设计师会受到其生活实践和艺术修养的影响,其创意方法必然是各具特色的。尽管如此,创意表现仍存在着共性。

7.4.1 物象的组合

创意素描应用在作品创作中,有时会因表现形式的单一而无法全面表现我们所想表达的美好事物,这时如果将物象打散并重新组合构成,就成为一种好的表达途径。平常人们所熟悉的环境被打散、重组,经过艺术再处理,并赋予新的含义,所产生的新形象会给人一种相当奇妙的感觉,使画面有一种梦幻般的视觉效果。我们发现重新构成的形态在削弱了原物象的基本构件的同时,加强了对画面表现的主观性。

为了准确理解和把握设计素描意象造型打散和重组的训练意图,必须注意以下几点:首先要有目的地从物象中提取最生动、最主要的或是需要表达的部分;然后将其元素打散,分解为画面的各个组成部分。最后做到心随形生,摆脱思维定式,大胆地重组形块。应注意基本元素的结构是打散重组的依据,并将分解和拆卸的元素加以适当重组。在重组时要注意提炼并概括物体及强化主体,使画面物体有疏密关系、主次关系、节奏关系、视觉中心与非视觉中心的关系等。自然物象的整体形状都是由一些相同或相似的微小的基本元素按照自然规律重复组合而成。这些基本元素的构成能够启迪人们视觉的联想,存在意象形态的暗示。这种有规律性的内在组织形式在造型上表现为两种基本特征:一是被人们通过视觉所掌握;二是被其他元素代替或被解体分拆之后,按照其他的组合模式重新构建的潜在可能。根据物象形体结构的这一特点,将熟悉的物象形体中的基本元素挖掘出来,对其构造进行分解和拆卸,将其基本构件和基本元素进行新的组合和构建,使其成为一个陌生而崭新的形态,成为一个能充分体现主观愿望和情感理念的画面,这种组合方式又称为模糊组合。模糊组合方式决定了我们在观察自然物象时,必须从剖析物象结构的最小单位及组合模式入手,透过物象表面审视最小结构单位和附着的组合模式。如观察一棵树,不

仅要观察它的树枝和树叶的基本形状,还需了解这些枝叶层层叠叠的生长规律、彼此覆盖及互相依附的结构关系,从形态内部把握整体结构的韵律,从中得到启发和联想,然后发明新的组合系统,创造一个新的形体。新的结构启示可从形体的有机性的真实和直接观察中发展出来,同时也可以从素描对结构、形状、明暗的实际描绘的演变中衍生出来。

其不同物象的组合,在彼此的属性上可以有一定的联系。也可以将无任何关联的物象组合在一起,产生非驴非马的形象。如古代中国的四不像动物——麒麟,国外童话中的美人鱼,希腊神话中的人头马身,埃及的狮身人面像等,就是两种形体经过人们的想象结合在一起的。然而,无论物象之间的属性关联与否,都必须以某种内在的意念为构成之意蕴,同时还要打破同一时空的概念,即在不同的时空中构成画面。为了进一步说明问题,我们来看世界名作毕加索的《格尔尼卡》,画中没有飞机、坦克、炸弹,但符号似的牛、马、女人、灯等物象在浅青灰与黑色的对比中,使人联想到狂叫的求救者、断臂倒地挣扎的士兵、惊恐嘶鸣的马、奔逃者的脚、抱着死婴号啕大哭的母亲、木呆的公牛、晃动的灯……在突如其来的狂轰滥炸中,造成噩梦般悲剧的那一瞬间。这幅作品在形式上的一个显著特点就是时空和方位的不定性。物象之间似乎不应有什么联系,但是,毕加索却用以一种"内在意味"将它们构成画面,表现了格尔尼卡被轰炸后的惨状,深刻地揭露了侵略者的罪恶。这幅作品可以启发我们对不同时空物象重构的理解和认识。

在设计素描创意表现过程中,设计者必须从创意目的和要求出发,通过联想和想象,找出这些看似各自孤立的形象之间的内在联系,再通过反复的思维活动进行分析和判断,选择较具表现性以及有意义的形象后重新整合,同构共生,创造出全新的画面来,如图7-27和图7-28所示。

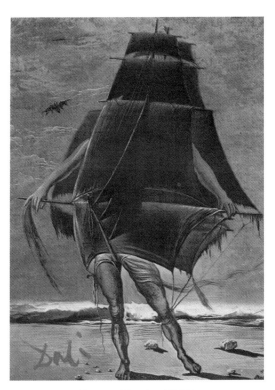

⊕ 图 7-27　船（达利）

⊕ 图 7-28　树根（周辉玥）

7.4.2　变换造型

人类自从有了形象艺术创造，便开始运用夸张与变形的手法表现世界，如石器时代的岩画所描绘的动物、人物及自然形态都带有夸张和变形的色彩。大自然中的形象千姿百态，植物、动物、人物比比皆是，利用这些形象转换成另一种新形象，给人以强烈的视觉冲击力，达到设计训练的目的。变换造型是指在创意过程中抓住物象的某些特征进行夸张处理，直至产生令人瞠目结舌、啼笑皆非的视觉效果。"夸张"与"变形"是艺术家经常采用的一种艺术表现手段。此外，简化概括、拟人、抽象等思路都是变换造型的依据。

当历史进入 17 世纪末、20 世纪初时，随着人们艺术思想的转变，艺术中的夸张与变形手法得到了更广泛的应用。由于艺术家更加尊重自我意识和体现心灵的真实，人们对自然真实和艺术真实的关系有了更加深刻地领悟，艺术家在作品中更多的是表达自我的心理和视觉需要。随着摄影技术的不断发展，艺术家关注的焦点已经从具象写实转变为对精神层面和画面形式因素的注重。如立体主义艺术家毕加索、布拉克等的作品，将自然物体的形态进行分解后，用多视角的方式加以重新组合、构成，创造出一种新的画面和形态秩序及空间概念。再比如意大利艺术家莫迪里阿尼的人物作品，把人物的体态大胆夸张和变形，并且极其概括、简练，加长的人物各部位形态给人一种全新的视觉感受和空灵感。马蒂斯曾这样阐述他的艺术观："准确并非真实。""我向往的是这样一种艺术：它稳定、纯净、平静，没有令人激动和引人入胜的情节，对每一个从事脑力劳动的人，对于企业家乃至对于作家来说，都是脑力劳动之后的一种消遣和休息，犹如人可以在上面使疲乏的身体得到休息的安乐椅。"

关于 17 世纪末、20 世纪初以来的现代艺术变形问题，艺术评论家总结出大约有两种概念：一是夸张印象深刻部分或将某一部分减弱甚至删除，依据画家的愿望去构成绘画，强烈地表现自己的感情。所谓"夸张"，是指在艺术作品中将要表现的主

体特征突出描写,以达到更加富有表现力的目的,或更加符合美感需要。夸张需要思维的敏锐和丰富的想象能力,在有预见性的思维形式下所做出的语言方式可以不受客观形象束缚,自由自在地创造,目的是强调客观对象的特征与感受,使其更加突出。另一个是不固定视点的位置,而将各视点不同的景象同时在画面上展现。不固定视点有三种情况:一是画家的眼睛各处移动,将每个瞬间的景象相连;二是画家本身移动,将几个景象相联系;三是画家本身不动,将对象移动的每个景象表现在一个画面上。

不同程度的物象形态变换会给人以"出乎意料"的新奇之感,物与物在悬浮、碰撞、连接、分离等种种视觉感应中,其形态变异,可产生怪诞之惑。作品是否产生奇异感,是否含有智慧和幽默感,决定了作品的成败与魅力。变异需要有一定的原形,原形又需要在自然形态中去发现。自然形态给变异提供了广泛的素材。

变异形态的训练形式可归纳为以下几种。

（1）有规律性的变异。这种训练是指在两个以上的物象之间去发现和利用物象之间相同或相似之处,从而达到相互变异的目的。可引导学生在变换中寻求一定的规律,比如"相同规律""同一规律"等,使思维变得更加活跃,并不断开阔视野,达到创新的目的。

（2）非规律性的变异。这种训练是指两个以上的物象无论是性质或形状都没有多少联系或相似之处,甚至是毫无相干的两个物象,完全通过自由想象或虚构来完成其变异的目的。这种变异思维多少带有"异想天开"或"胡思乱想"的意味,其目的也是提高学生的作画能力与创新设计能力。

（3）艺术形式的变异。艺术是一个非常广阔的领域,单从变异上讲,艺术变异多姿多彩,变化无穷。譬如古典主义的达·芬奇、米开朗琪罗、安格尔等,他们笔下的人物造型就是艺术形式的变异。虽说他们追求画面视觉冲击的张力和构图简洁的完美,其实都是通过变异来创造一个新的艺术形态,如图7-29~图7-32所示（作者分别是赵旋、赵均、程技、李新）。

✛ 图 7-29　创意素描 1

✛ 图 7-30　创意素描 2

⬧ 图 7-31 创意素描 3

⬧ 图 7-32 创意素描 4

7.4.3 联想造型

联想是一种想象思维的活动,且带有幻想的色彩。而想象活动又分为再现想象和创造想象。前者是对物象记忆的联想,称为知觉想象;后者是在某种物象的刺激下产生的超越物象记忆的新审美形式的联想。联想与意象性素描是一种创造思维训练,通过对物象的观察、分析、归纳、抽象等过程,再用联想思维去叩开神秘的意象之门。

联想思维的方法千变万化,但也有一定的规律可循,大致有以下几种。第一种是由一事物联想到生活中与它相关的另一事物或内容,两者之间有因果关系。第二种是由一事物的启发想到另一事物,如由长江想到轮船,由核桃想到人的大脑,由狐狸想到狡猾的人等。第三种是借物喻物,在毫无关联的两个物象中寻找其共生的形态造型,如水龙头与直升机、香蕉皮与拉链等。第四种是运用逆向思维对事物加以联想,会使人们摆脱日常生活中的习俗,进入创造的思维意识之中,如由光明想到黑暗,由太阳想到月亮等。掌握这些规律,可以对形态联想起到启发思维的作用。

形态联想的表现方法可以从四个方面进行考虑。

1.对形的局部替换

对形的局部替换,就是在保持形象特征的基础上,形象的某个局部被其他形象所替换,从而产生奇异组合,而新形象的形态与分离出来的形象基本上吻合。其表现方法有:①在画面中寻找出有趣味的、能使人产生想象的局部,对它直接作剥离整体形的创意想象处理。②运用视觉的相似性把物体的局部结构用另外的形状替换,形成具有视觉冲击力的新组合。③物象的基本形同所联想形态为同一物体,或者物象的基本形同所联想形态为不同物体。如基本形是动物而所联想的形态是人物。

2.对形的整体替换

整体替换就是把物象的整体形作为联想源,经过描绘替换成另一个完整的新形态。整体联想是对

形的完整"替换"，基本形几乎被新形态完全替代，是对形的一种再创造。其方法如下：第一种是选择最接近原形的形态，把原形完全替换，让人感到新的形态既出乎意外，又合乎规律。第二种是改造原形小的细节，以符合新的联想物象大的外形结构，使它们能够合理地嫁接在一起。注意剪除各自个性突出的地方，保留其共性的形态特征。第三种方式是物象的基本形同所联想的形是有内在联系的同一类型，或者基本形与联想形是没有内在联系的不同类型。如基本形是动物，所联想的形是人。基本形也许是动物的脚，而联想形可能是人物的手。在联想替换时应注意，联想形不能完全将基本形盖住，要适当保留部分原形，以增加画面的趣味性。

3. 对形的联想性添加

对形的联想性添加要在物象的基本形上展开。当物象的基本形比较简单时，就需要通过局部联想添加起到丰富物象形态内容的作用性。添加可以让形的联想实体产生充实感。其常用的方法是对物象基本形的结构进行大胆的改造和联想。在改造过程中，应注意不要将基本形的整体美感破坏掉，因为联想形的出现必然会改变物象的基本形。联想形与基本形之间要有一定的联系，切忌毫无关联、各自为政。

4. 对形的综合联想

对形的综合联想是指综合使用形的局部替换、整体替换和联想添加等多种联想手法，从而使形态联想表现更加丰富。综合联想在表现上的难度可能要大于前几种单一的表现方法，这是因为画面的构成要复杂一些，所表现的方法也要丰富得多。因此，要想较好地掌握这种表现手法，就应注意以下几点：首先，对于接近球形的形态，除了习惯性地把它联想成太阳、苹果外，还可以往小孩的面容、小猪、西瓜、车轮等多方面去联想。其次，不要忽视基本形的存在，展开联想时必须以基本形作为基础，不要与基本形相差太远，以免使所表达的形象显得突兀。最后，画面的表达要有主次之分和疏密之分，不要把所想的东西全部表现在画面上，要懂得如何取舍。在

综合联想时，由于多种表现方法同时使用，如不知取舍，就必然会导致风格的不统一，使整体效果显得杂乱无章，如图7-33和图7-34所示。

🔸 图7-33　创意素描5

🔸 图7-34　创意素描6

7.4.4　意象造型

意象指人的主观情意与外在物象的结合。在训练中将对生活的感受在头脑中形成"意象"，借助于一定的物质手段表现出来，这是主观情意与外在物象的结合表现出来的"审美意象"。意象中的物象是意象的物质外壳，是主观内容的载体。比如，变

换的物象与意象的物象的区别在于变换的物象来源于客观,是对客观认识的提炼,是客观规律形而上的图释;意象来源于主观,是对人自身的感觉加以提炼、概括成图像,再运用图像来反映人下意识中的感觉。物象的形式特点是生发联想的支点,也是创造意象的纽带,必须牢牢抓住,这是我们进行意象性素描训练首先要解决的问题。

在进行意象素描训练时,我们必须掌握点、线、面的形式语言特点,才能运用形式美的法则驾驭元素的组合,表达出创作者的情绪、感觉和心境。

点是绘画造型中最简单的形态,是造型的原生要素,是具有一定大小、面积和形状的一种基本的语言要素。首先,点最重要的属性是位置,点在画面不同的位置会产生不同的重力感受。如在画面中心的点给人稳定的感受,而在画面角落的点则给人带来不安感。意象素描中的点更多的是表现精神内涵和情感寄托的。点有平静的点、飘逸的点、跳跃的点、散漫的点等,不同的点会带给人不同的情绪和联想。

线条在自然界中的大部分物象中并不实际存在,它是若干个点按照一定的规律排列,形成趋向性,是艺术家对自然物象进行艺术表达的一种概括形式,是造型艺术和视觉形式的最基本的语言要素。线条除了要表现物象的轮廓和结构,体现物象在空间中的关系外,在主观情感与画面结构的表达方面也有着极其丰富、生动的表现力。在意象设计素描中,线条不仅构成空间关系,本身还具备丰富的审美趣味。如细线给人以敏锐、速度、锋利的感觉;粗线给人以力量、坚实、质朴的感觉;水平的线条给人安定感,垂直的线条给人以庄重感;折线给人以跳跃感,弧线给人以饱满感等。

面是点或者线条在二维空间内的聚集,面也是对物象结构的概括,具有极强的生命力。面的大小、形状变化丰富,运用变换、联想的手法组合的效果往往被用于抒发创作者的心境、心觉。同时,面的肌理特性能够强化视觉触感,更加充实地表现创作意愿,如图 7-35 ～图 7-38 所示。

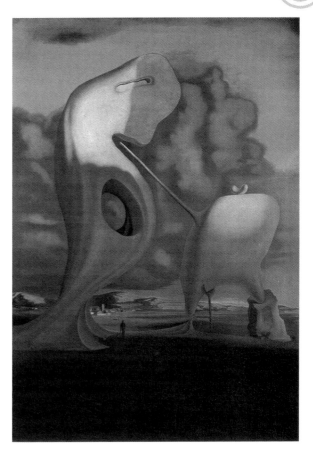

⬆ 图 7-35　创意作品 1 (达利)

⬆ 图 7-36　创意作品 2 (达利)

⊕ 图 7-37　创意作品 3（达利）

⊕ 图 7-38　创意作品（纳兰霍）

在训练时，进一步把自然物象拆开，以抽象概念符号，即点、线、面、块和肌理等进行抽象化的表现。素描作品大多由三角形、四边形、材质和线条等构成

元素绘制而成。其实我们把意象画说简单一点，它就是一幅构成作品，它表达的内容难以用语言来倾诉，其目的就是表达人们的喜、怒、哀、乐各种感情和视觉感受。

7.5　本章小结

本章主要从设计素描中的结构素描、写实素描和创意素描三个方面着手分析概念、除了阐述原理，还进行了详细方式方法的讲解。其中，结构素描是作为设计素描的基础首先提出的，因为结构素描的任务有两方面：首先是通过对结构的分析、理解，培养科学严谨的逻辑思维能力；其次是掌握结构画法，能够表现事物并能通过作品阐释意图。

写实素描是一种能力的培养。写实素描是从传统素描发展起来的，它是一种从结构、明暗、质感等方面全方位地表现事物的技术。写实素描有着很强的技术性，在素描写生的过程中需要遵循严格的步骤形式。写实素描首先通过精准的线条描绘出物体的形体，然后再根据对象逐步地深入塑造。

在具备了一些基本能力之后，就可以开始应用创意素描。创意素描是设计素描的一个核心内容。创意素描可以通过物象组合、变换造型、联想造型和意象造型等手段实现。

思考与练习题

1. 简要阐述设计素描与绘画素描的区别。

2. 简要阐述设计素描学习的目的。

3. 请通过简单的图示说明结构素描的绘画原理。

4. 创意素描的手段有哪些？尝试通过图示阐述创意素描的几种表现手法。

第8章
优秀素描作品欣赏

优秀素描作品欣赏如图 8-1～图 8-32 所示。

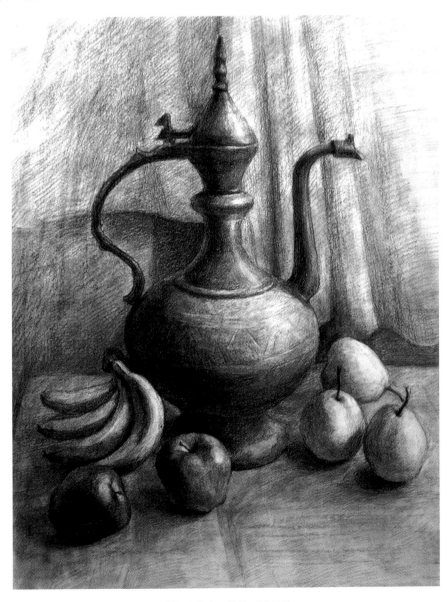

⬆ 图 8-1 静物（朱平）

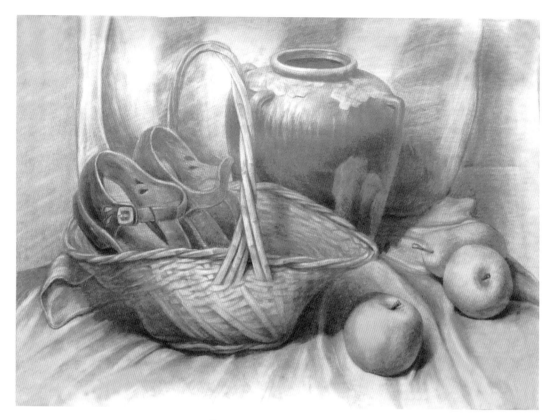

⊕ 图 8-2　静物（彭秀虎）

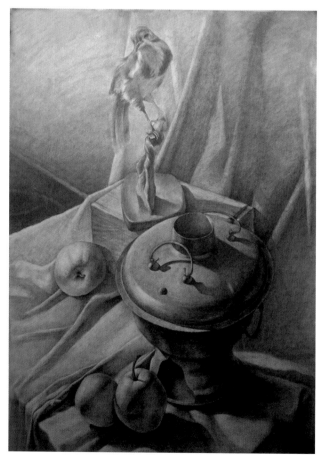

⊕ 图 8-3　静物（吴志文）

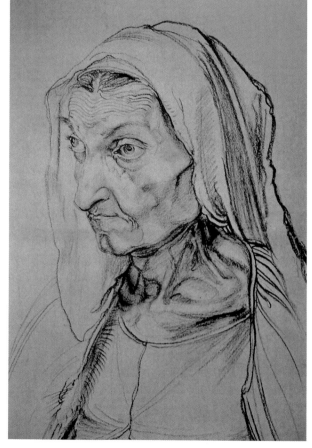

⊕ 图 8-4　母亲（丢勒）

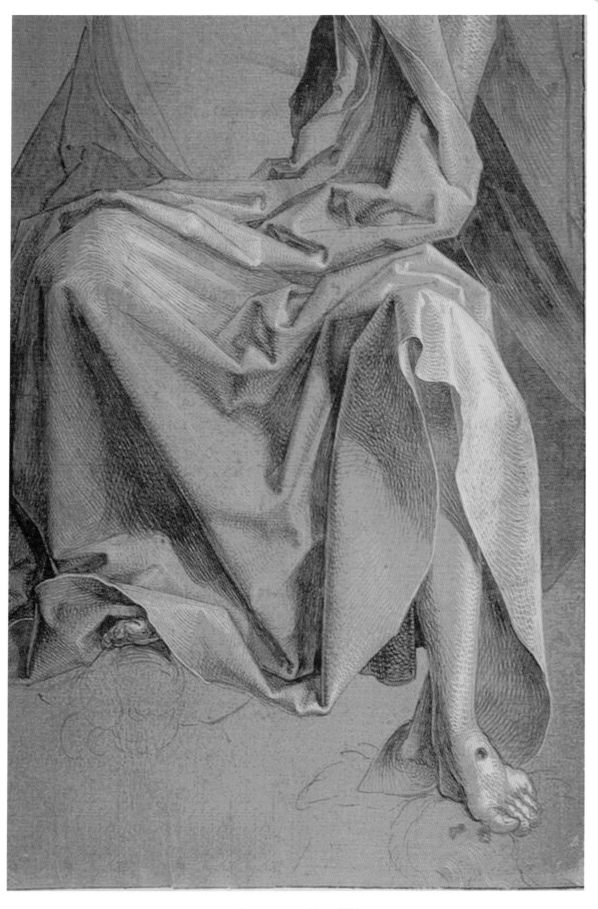

图 8-5　衣纹（丢勒）

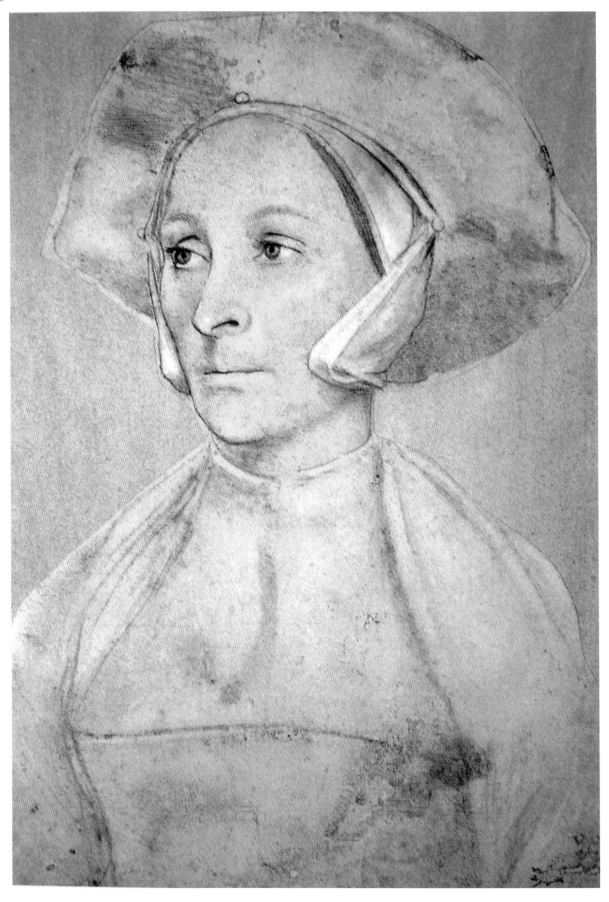

✪ 图 8-6　人像（荷尔拜因）

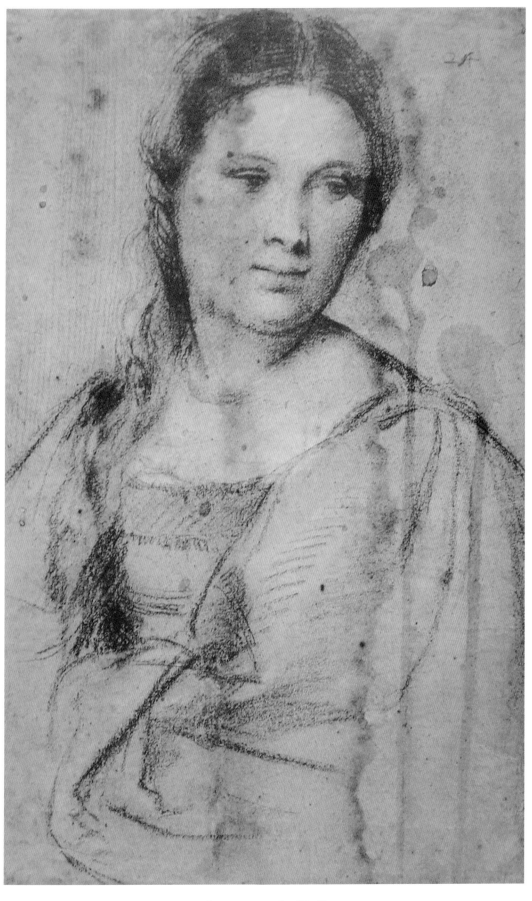

图 8-7　人像（提香）

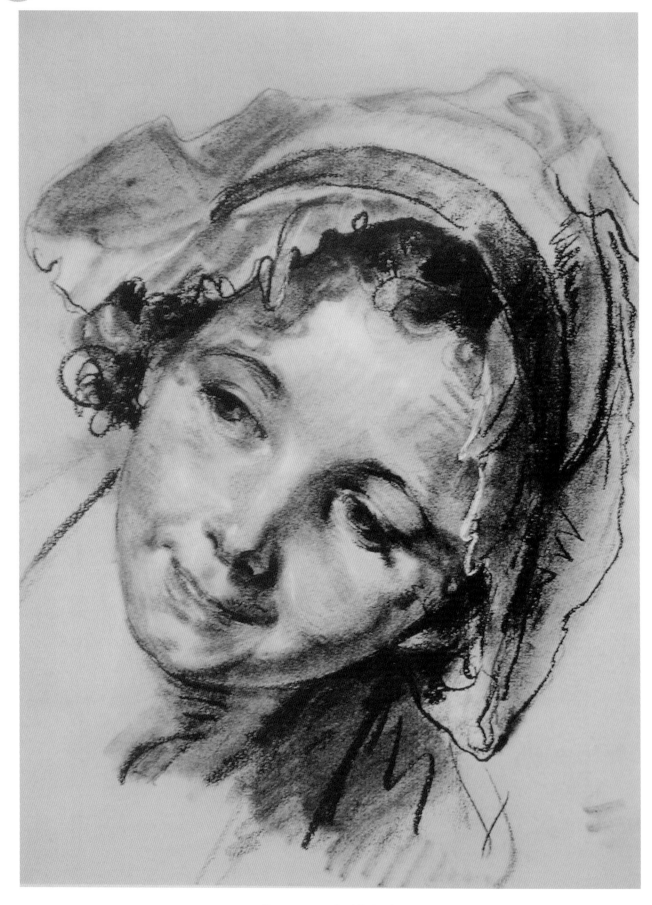

⬆ 图 8-8　人像（格瑞兹）

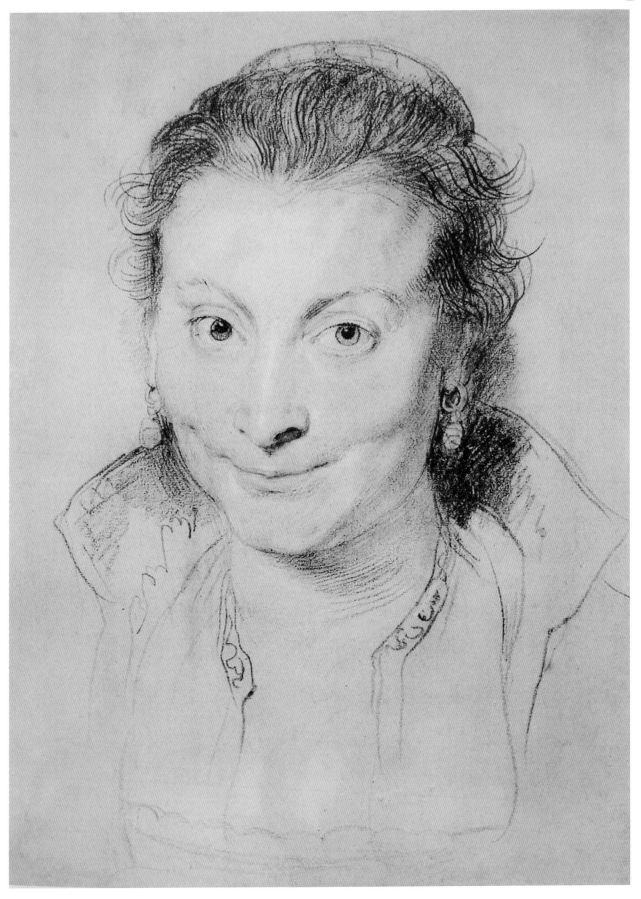

图 8-9 人像 1（鲁本斯）

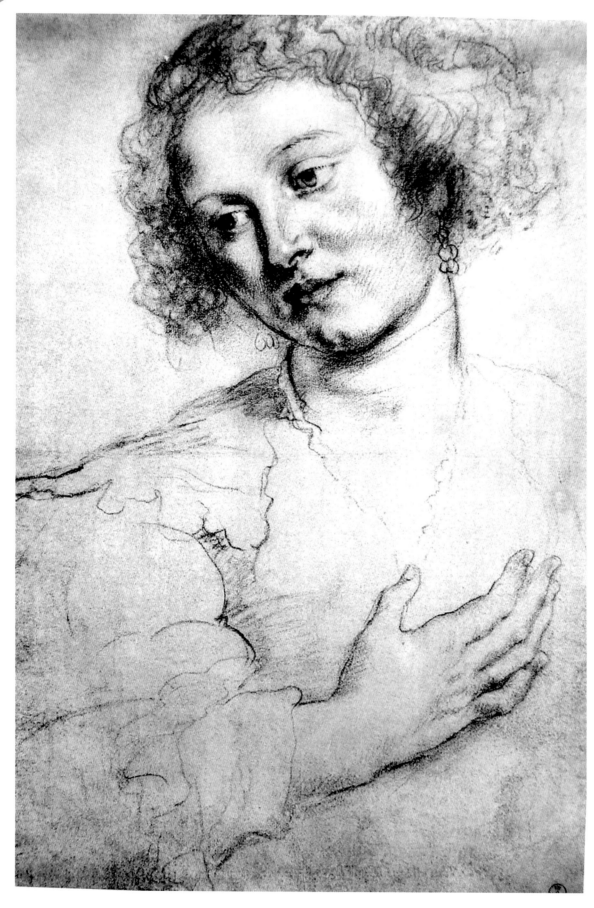

⬆ 图 8-10　人像 2（鲁本斯）

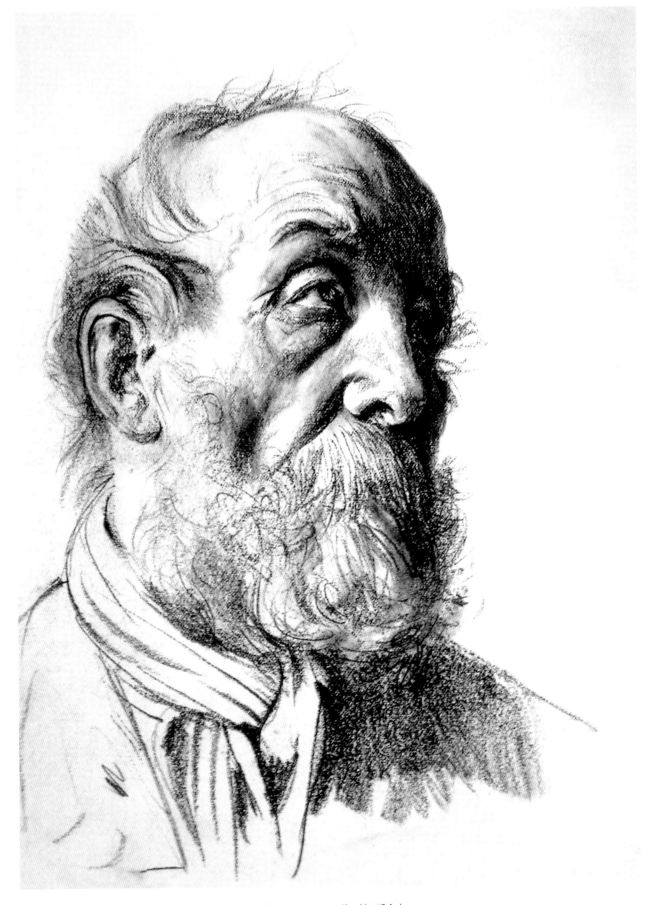

⊕ 图 8-11　人像（门采尔）

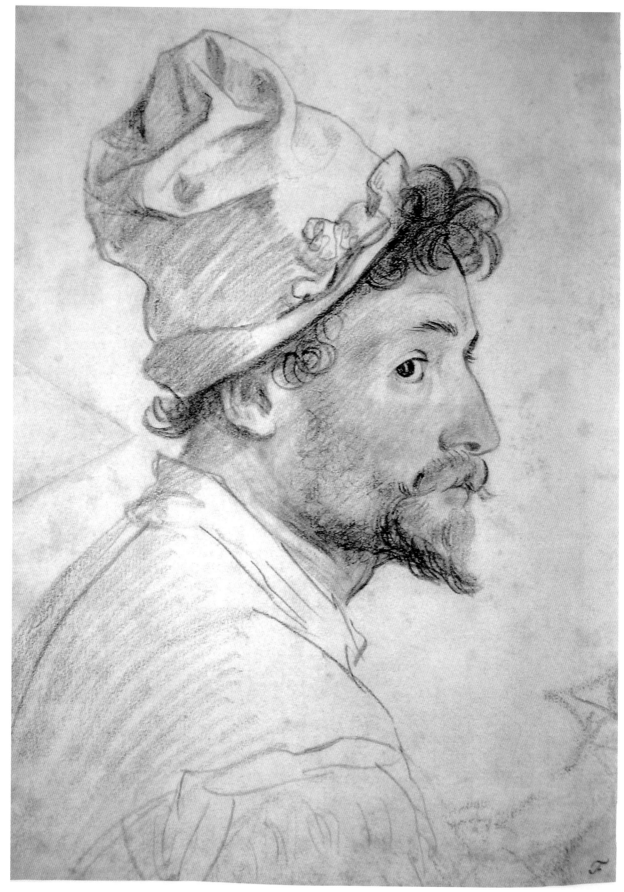

⬆ 图 8-12　人像（祖卡罗）

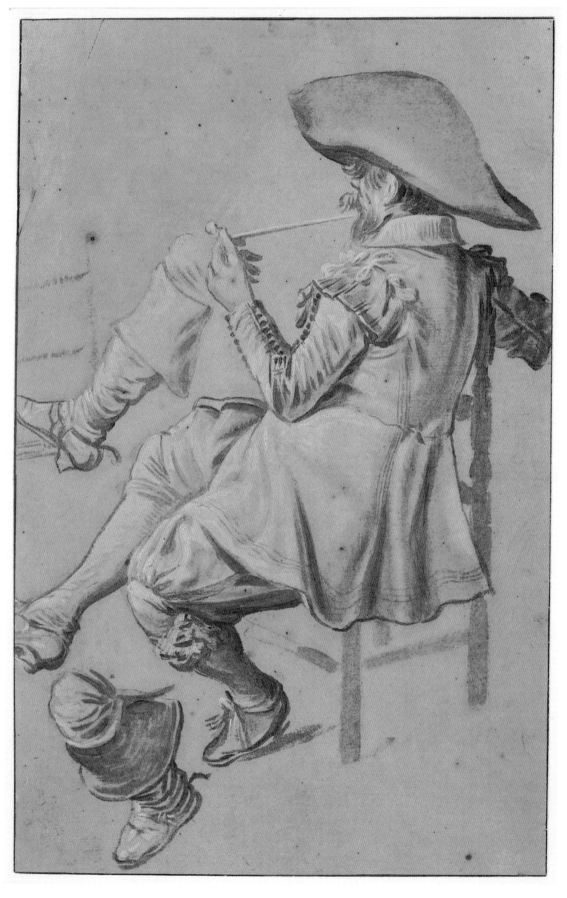

⚓ 图 8-13 人像（佚名）

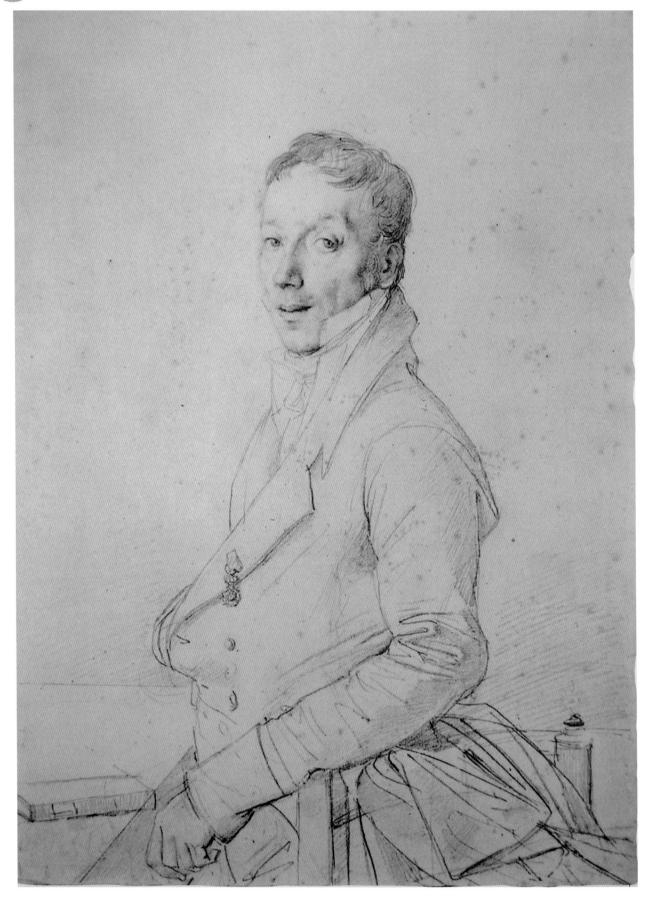

⬆ 图 8-14　人像 1（安格尔）

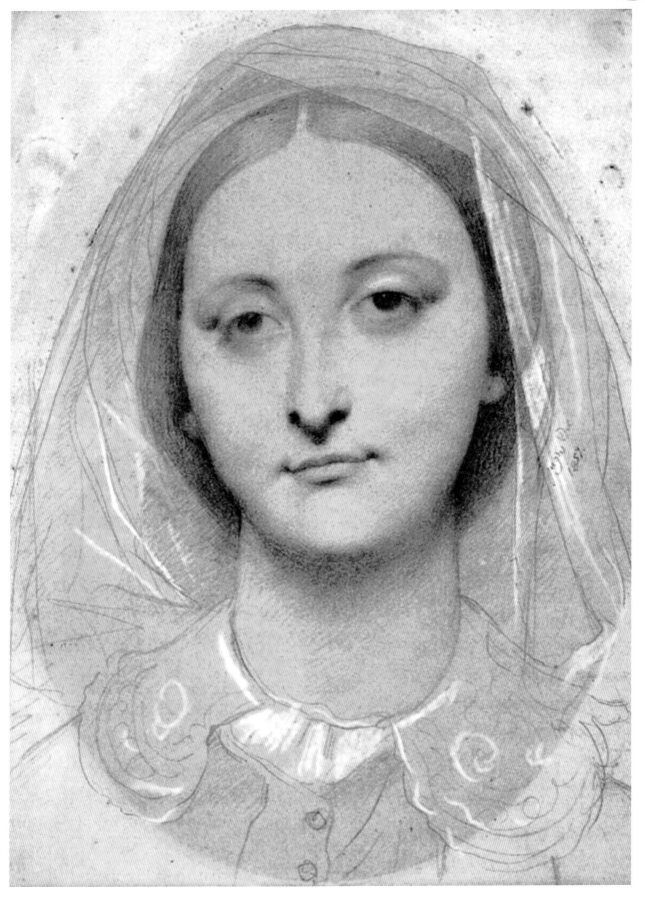

🔄 图 8-15 人像 2（安格尔）

↑ 图 8-16　人像（费欣）

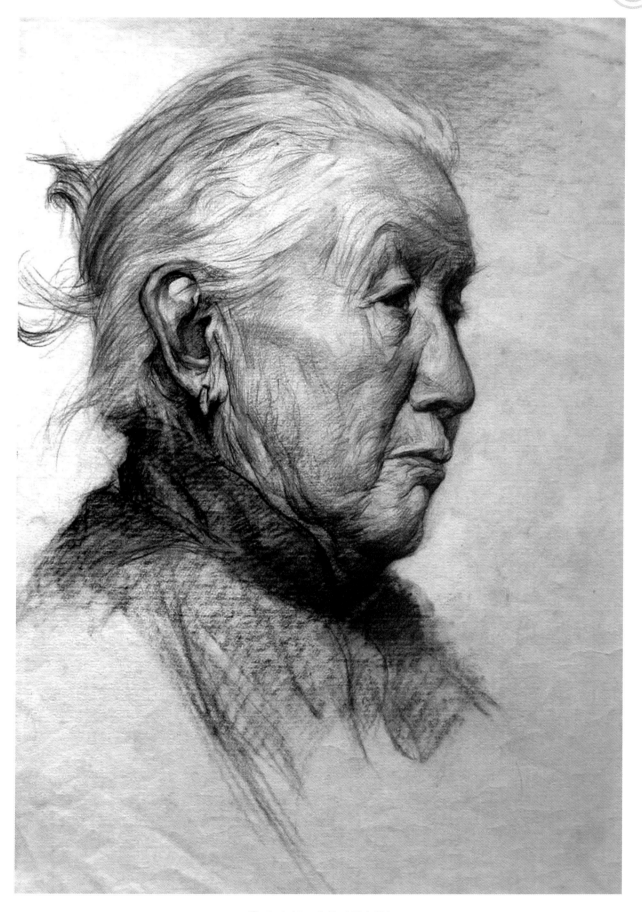

🔼 图 8-17　人像（顾森毅）

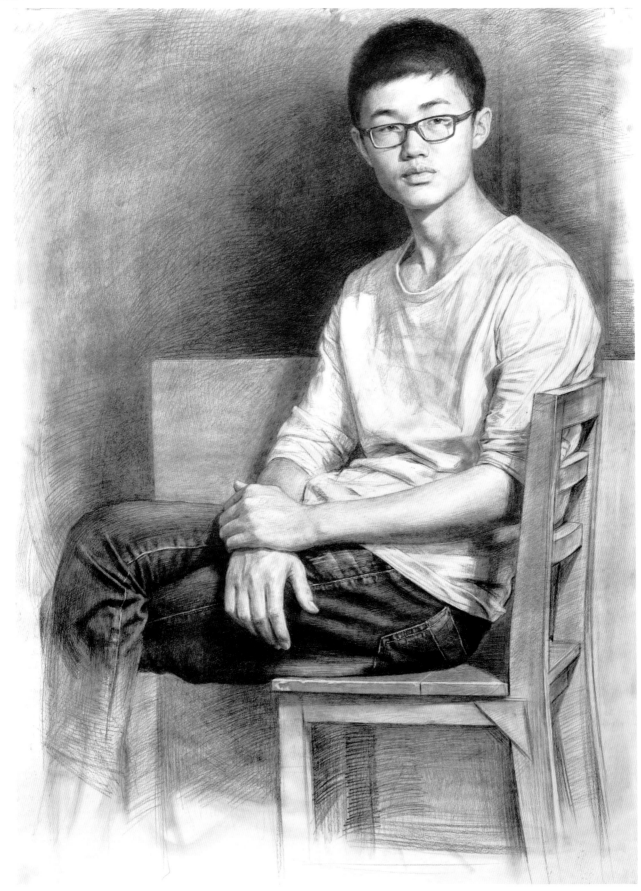

⬆ 图 8-18　人像 1（杨志宇）

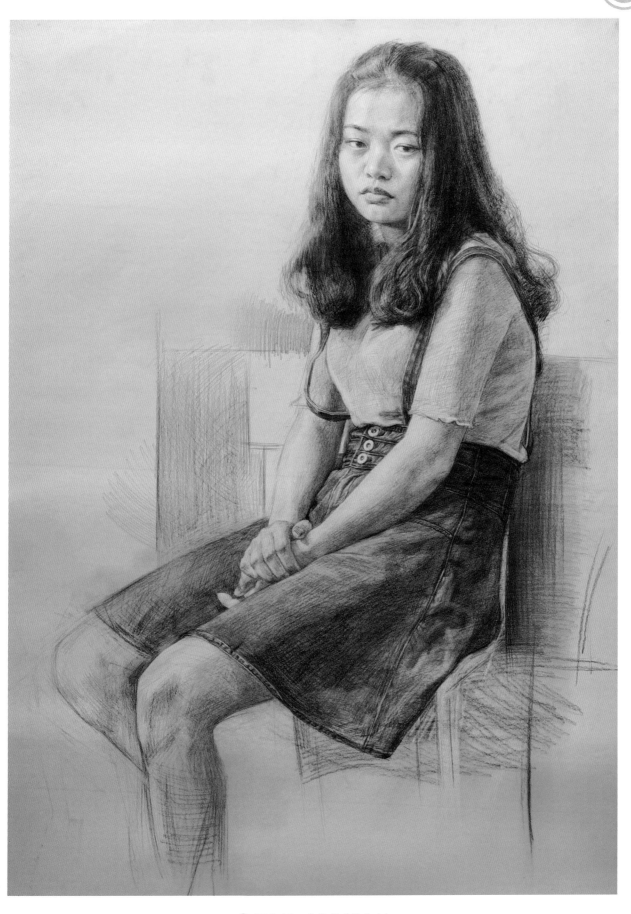

⬆ 图 8-19　人像 2（杨志宇）

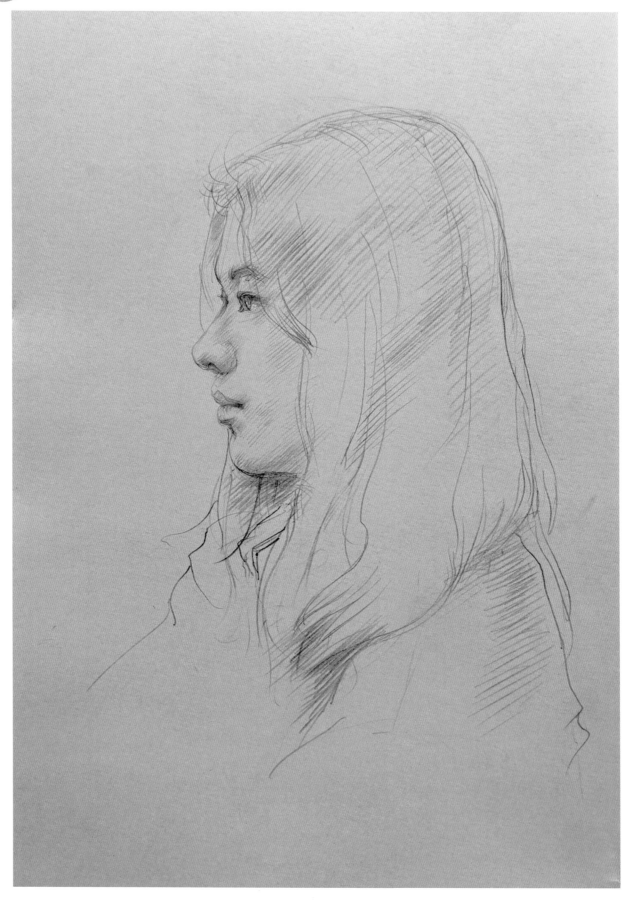

图 8-20　人像 1（江严冰）

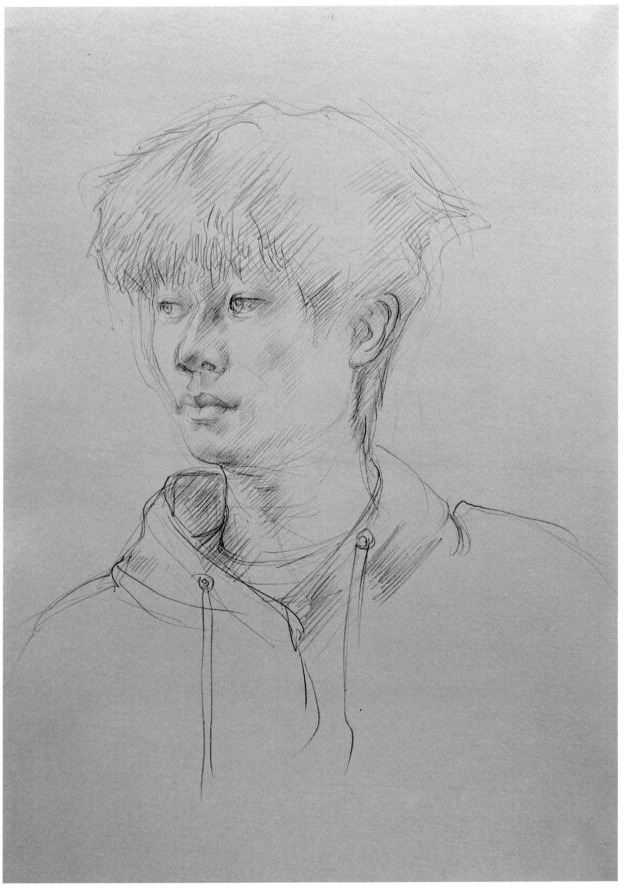

🔼 图 8-21　人像 2（江严冰）

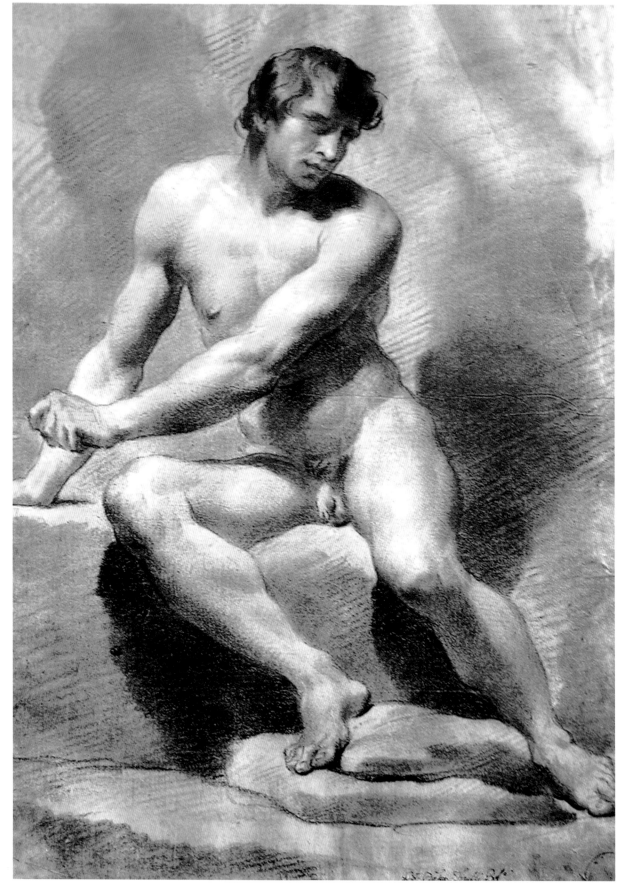

图 8-22　人体（勃蒂斯坦）

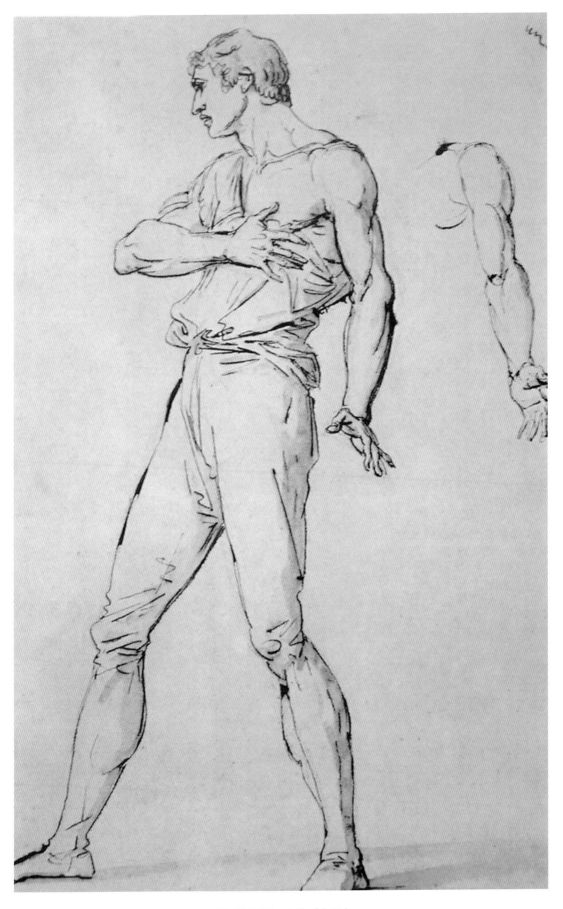

图 8-23　人体（大卫）

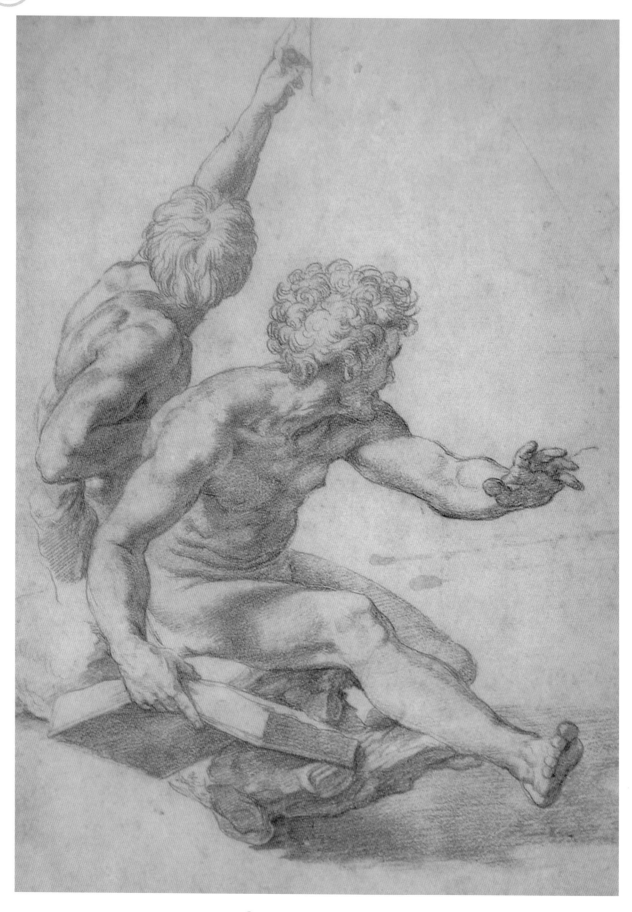

✦ 图 8-24　人体（拉斐尔）

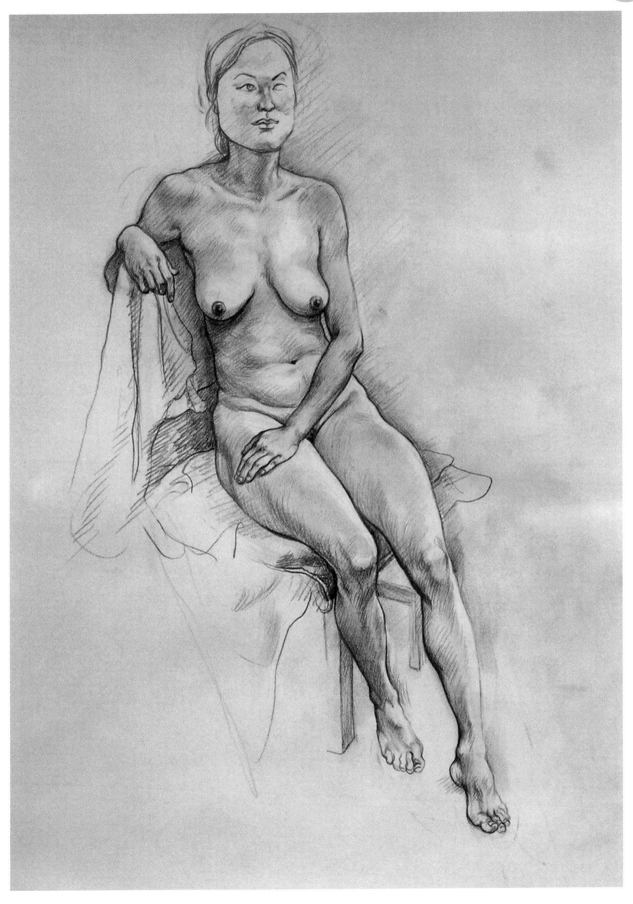

图 8-25　人体 1（胡晓东）

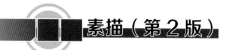

图 8-26 人体 2（胡晓东）

🔝 图 8-27 结构素描 1（佚名）

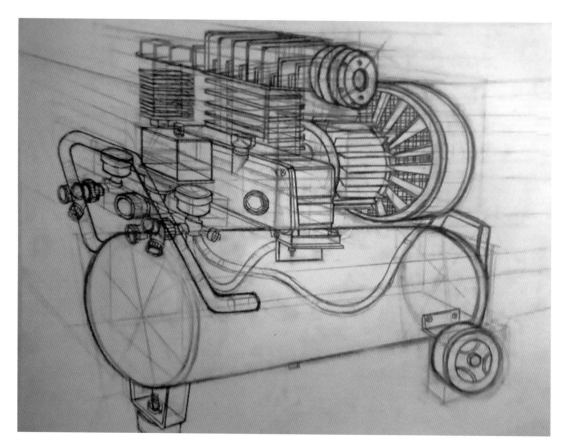

⊕ 图 8-28 结构素描 2（佚名）

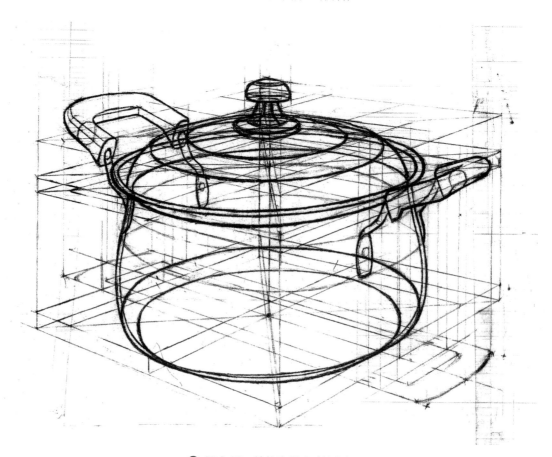

⊕ 图 8-29 结构素描 3（佚名）

图 8-30　素描 1（埃舍尔）

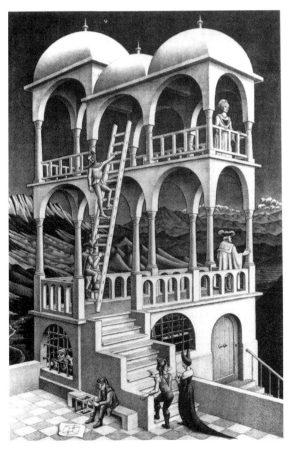

图 8-31　素描 2（埃舍尔）

图 8-32　素描（纳兰霍）

参 考 文 献

[1] 吴宪生 . 素描教学新论 [M]. 合肥：安徽美术出版社，1995.

[2] 孙化一 . 素描基础 [M]. 上海：上海人民美术出版社，2006.

[3] 靳尚谊,詹建俊,戴世和 . 素描谈 [M]. 长春：吉林美术出版社，1997.

[4] 佐治·伯里曼 . 人体与绘画 [M]. 润棠,译 . 北京：人民美术出版社，1978.

[5] 黄作林,等 . 设计素描 [M].2 版 . 重庆：重庆大学出版社，2005.

[6] 林家阳,冯俊熙 . 设计素描 [M]. 北京：高等教育出版社，2005.

[7] 仇永波,马也 . 素描形式与语言 [M]. 沈阳：辽宁美术出版社，2005.

[8] 张晓飞,张一斌 . 素描 [M]. 上海：上海人民美术出版社，2007.

[9] 辛华泉 . 形态构成学 [M]. 杭州：中国美术学院出版社，1999.

[10] 殷光宇 . 透视 [M]. 杭州：中国美术学院出版社，1999.

[11] 德博拉·A. 罗克曼 . 教素描的艺术 [M]. 林妍,译 . 上海：上海人民美术出版社，2003.

[12] 孙汉桥,袁小山,张娜 . 设计素描 [M]. 武汉：湖北美术出版社，2006.

[13] 覃超柏 . 俄罗斯列宾美术学院绘画基础教学 [M]. 南宁：广西美术出版社，2008.

[14] 吴兆铭 . 素描技法教学 [M]. 南宁：广西美术出版社，2006.

[15] 张铣锋,周刚 . 设计结构素描 [M]. 北京：中国建筑工业出版社，2007.

[16] 舒怡 . 广告艺术设计素描教程 [M]. 北京：中国传媒大学出版社，2003.

[17] 王华祥 . 和静物对话 [M]. 石家庄：河北美术出版社，2001.